世界名畫家全集　何政廣主編

波希 Hieronymus Bosch

黃其安●撰文

藝術家出版社

世界名畫家全集

北方文藝復興大畫家

波　希
Hieronymus Bosch

何政廣●主編
黃其安●撰文

藝術家出版社

目 錄

前　言

　　西埃羅尼姆斯‧波希（Hieronymus Bosch，本名凡‧艾肯Van Aken, 1450-1516），是尼德蘭初期文藝復興代表畫家。他的繪畫充滿奇怪幻想的意象，吸取宗教的比喻性題材，深具無以類比的獨自性，並結合了敏銳的自然觀察與自由奔放的想像力，將中世紀幻想與近代寫實作了不可思議的融合，被譽為15世紀最具獨創性的畫家之一。布魯格爾與克拉納哈受其影響極大。尤其特殊的是波希作品生前即受人喜愛，西班牙國王菲利普二世高度賞識他的繪畫而收藏為王室。波希一生的重要代表作〈樂園〉、〈七宗罪〉、〈三王禮拜〉等現在都收藏於馬德里的普拉多美術館。巴黎的羅浮宮亦收藏有他的名作〈愚人船〉。

　　波希出生於經營工房的藝術家庭。但他跟誰學畫、與誰交流等都未留下紀錄。他描繪的題材以《聖經》的主題揉入市民生活風景，帶有社會批判的觀點，同時成為反映當時風俗的重要史料。波希最著名的繪畫為1500至1505年創作的〈樂園〉，是一件油彩木板的祭壇畫。翼部的外側兩面畫板，波希以黑色深淺變化的色調畫出圓形球體，描繪《聖經》創世紀第一章第9-13節記載：「神說：『天下的水要聚在一處，使旱地露出來。』事就這樣成了。」陸地生長的花草樹木正如第12節所述：「於是地發生了青草和結種子的菜蔬，各從其類；並結果子的樹木，各從其類，果子都包著核。」兩面畫板上方以拉丁文寫著《聖經》詩篇第33篇第9節：「因為祂說有，就有；命立，就立。」以及詩篇第148篇第5節：「願這些都讚美耶和華的名，因祂一吩咐便都造成。」

　　打開〈樂園〉的外側兩面畫板，可見內側三面畫板：左側畫出伊甸園，亞當被喚醒，上帝將夏娃介紹給他；中央畫板畫滿了參與各種活動的全裸男女，約兩百人以上，配置了許多巨型水果、植物及鳥獸，畫面後方的生命之泉，被許多赤裸男女佔據，彷彿是人類慾望具體現實化的快樂幸福之地，也是一幅幻想世界；右側畫板則是描繪地獄之景象，將焦點放在人類因屈服於罪的誘惑，而導致永恆毀滅的場景，代表著人類的惡夢。再如他的另幅代表作〈七宗罪〉，刻畫「暴食、懶惰、色慾、傲慢、憤怒、嫉妒、貪婪」七項惡德，圖象背景取自現實生活，以此將現實世界中唯利是圖的惡行以樸實、幽默的插圖描繪出來。而波希在〈樂園〉一畫中央所描繪的形象，正是羅馬教會規定的七宗罪之一：「淫慾」的表現，〈樂園〉以幻想的暗喻，畫出人間的罪與罰。他一生創作許多素描和繪畫，不幸的是，在16世紀初的歐洲，教會內部爆發宗教改革運動，由於波希是虔敬的基督教徒，他的作品因此被新教派認為是不道德的，部分作品更受到毀損，未能流傳下來。

　　波希的繪畫在他生前得到很高的聲譽。2016年他逝世五百年，荷蘭波希故鄉北布拉邦省美術館舉行「波希500週年特展」，觀眾大排長龍，馬德里的普拉多美術館也巡迴展出，很少有畫家作品經歷長久歲月，仍然能夠如此吸引觀眾的欣賞熱潮。

2017年6月寫於《藝術家》雜誌社

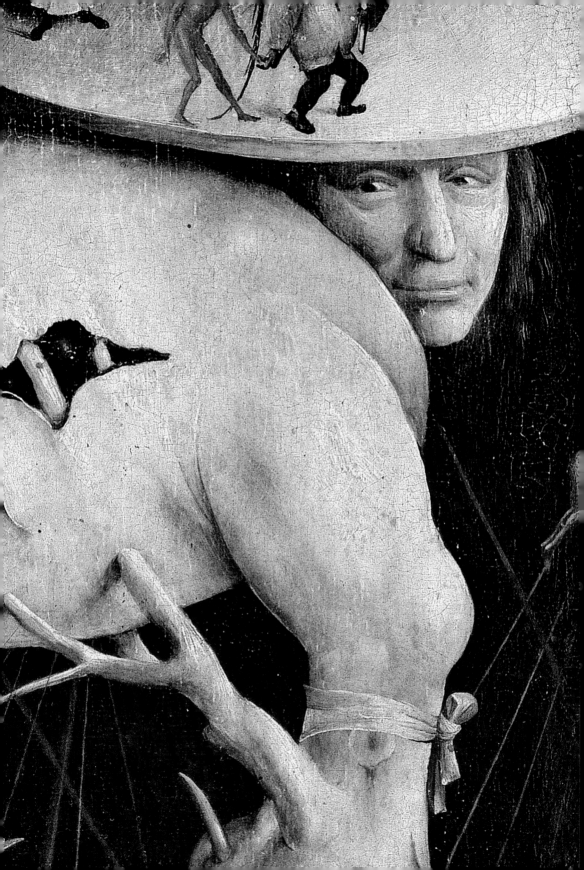

北方文藝復興大畫家——
波希的生涯與藝術

北方的文藝復興：
荷蘭15世紀的藝術與文化

　　西埃羅尼姆斯·波希（Hieronymus Bosch）的總體藝術風格與繪畫技巧源自北方文藝復興藝術的範疇。「北方文藝復興」一詞意指於1430至1580年間發生在法蘭德斯（Flander）和荷蘭的低地諸國及德國地區的藝術運動。低地諸國是對歐洲西北沿英吉利海 （English Channel）地區的統稱，其中涵蓋尼德蘭（Netherlands）、比利時、盧森堡（Luxembourg），以及法國的部分地區。「尼德蘭」一詞即「低地」之意，源自其地區僅有約50％的土地超過海平面1米以上的地勢。尼德蘭的兩個主要省份為北荷蘭省（North Holland）與南荷蘭省（South Holland），因此尼德蘭較常被簡稱為荷蘭（Holland）。

　　北方文藝復興發生在由中世紀社會、政治及宗教趨勢脫穎而出、並構成歐洲初期文化的1400至1580年間。該時期的歐洲見證了資本主義與中產階級的蓬勃興起、現代民主國家的建立，以及宗教改革的動盪，同時，富裕的藝術贊助者也隨之興起。除了執政於法國勃艮第（Burgundy）的家族之外，來自根特（Ghent）、

波希
樹人（《**樂園**》右翼畫板中央的局部）

波希的這幅畫中的樹人，有如不知名的怪物，胴體和四肢都是枯木。畫中右上方男人的顏面即為波希的自畫像。（前頁圖）

波希的肖像畫，為蘭普索尼斯文集於1572年刊出的銅板畫。（右頁圖）

8

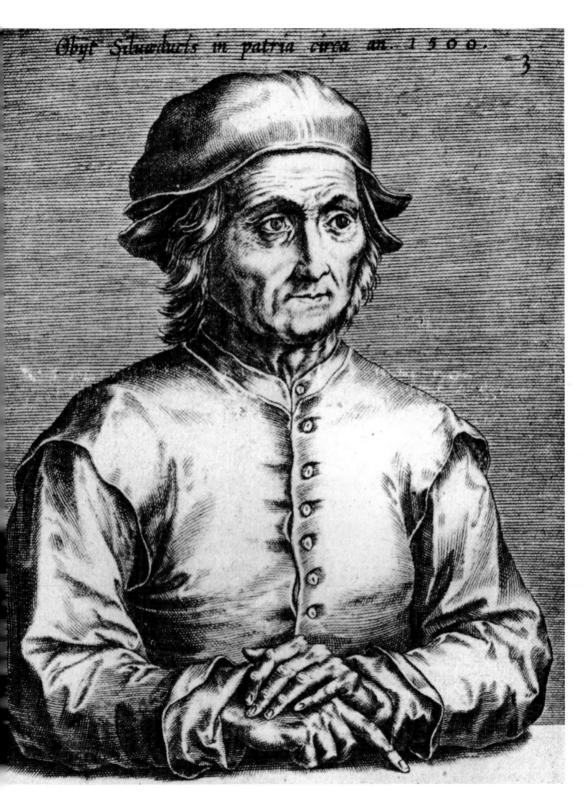

9

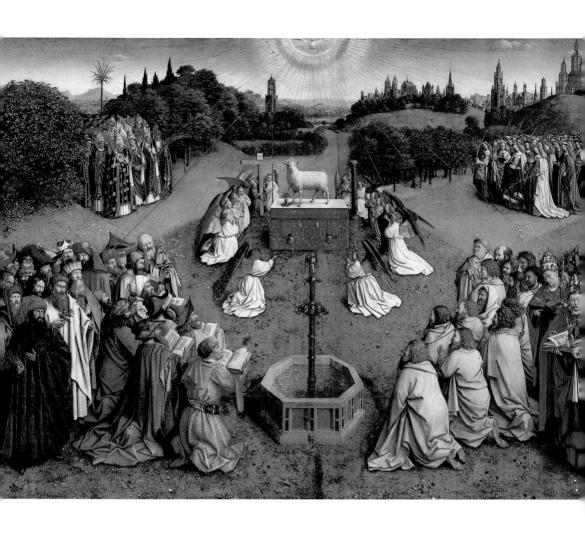

布魯日（Bruges）、布魯塞爾（Brussels）和圖爾奈（Tournai）等
繁華城鎮的宗教團體及私人公民中也湧出許多藝術委託者，為北
方文藝復興時期的藝術家建立了堅固的經濟與市場基礎。此時中
產階級的藝術贊助者，透過委託私人敬拜使用的小型祈禱圖像，
為教堂祭壇繪畫開啟了新的市場。與此同時，對於藝術家而言，
與新崛起的社會制度同樣重要的是低地諸國在當時所研發出的油
彩繪畫技巧。油彩的發明使北方藝術家能以前所未有的精確度，
詮釋眼目所見的世界，並且低地諸國的藝術家，也運用油彩繪畫
技巧發展出細緻的寫實藝術風格。

凡·艾克
根特祭壇畫（局部）
1425-32
350.5×480cm
（上圖）

康平
受胎告知 年代不詳
油彩木板　64×58cm
（右頁圖）

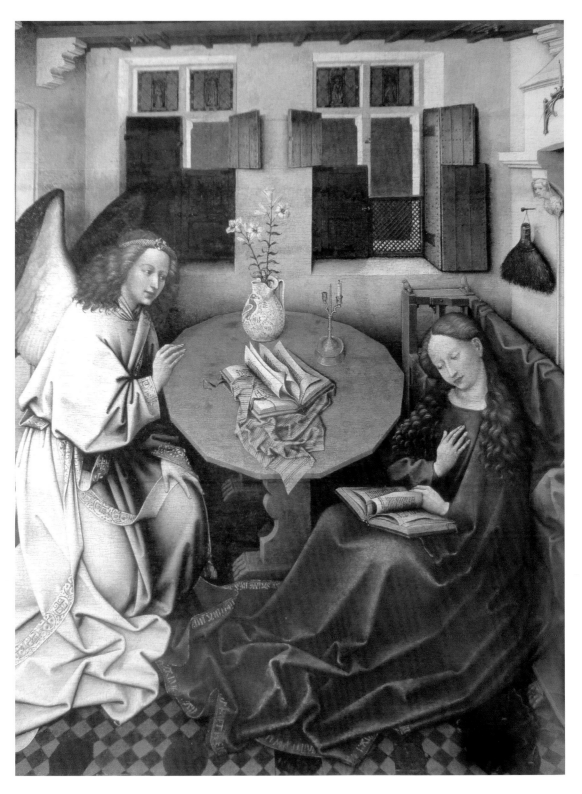

不同於義大利文藝復興時期的藝術家，北方藝術家並無意復興古希臘時期的人文精神，反倒專心致力於油彩繪畫的發展。尼德蘭最著名的藝術大師楊・凡艾克（Jan van Eyck）便是精煉油彩繪畫技巧乃至純熟的大推手。凡艾克革命性的以油彩取代以往的蛋彩（Tempera）媒材，在畫布上堆疊出半透明的釉彩層次，實現蛋彩繪畫無法達成的顏色混合及逼真的光線反射，成為此後尼德蘭早期寫實藝術風格的基本元素。寫實風格的繪畫作品因逼近真實的描繪，使觀者在觀賞時更容易融情入景，尤其對於宗教繪畫，無論是位於教堂的祭壇畫或私人的祈禱圖像板畫，都使觀者更切身的體會與感受到耶穌、聖母瑪利亞及聖徒的悲歡聚散、喜怒哀樂。與凡艾克同期的藝術家羅伯特・康平（Robert Campin）及後期的魏登（Rogier van der Weyden），也都忠實的持續專精在細膩寫實，且具飽滿象徵意象的創作風格。

若說義大利文藝復興時期的藝術推崇呈現完美，那北方文藝復興的藝術便是講究體現極致的寫實。正當15世紀的義大利文藝復興藝術家，致力於以科學與理性去解析世界奧秘之時，尼德蘭的藝術家卻以精確的觀察回歸探究萬物的本質。此時期的義大利藝術走向推崇線性透視的數學計算，而尼德蘭藝術則更著重以還原事物的真實樣貌為創作依據。在這般藝術背景下，波希卻以鮮明獨特又前衛的怪誕想像力，開創了一套與傳統細密畫風截然不同的嶄新風格，成為當時代的革命性藝術家。

波希生平簡介

波希於西元約1450年出生在布拉班特公國當時的四個主要城市之一，斯海爾托亨波希市（Hertogenbosch）。斯海爾托亨波希市位於現今荷蘭與比利時的邊境，雖然相較其他城市稍顯孤立，然而於15世紀時卻是座蓬勃繁榮並充滿濃厚文化氣息的城市，也是波希在有生之年的居住地。波希來自荷蘭傳統的藝術世家，他在五個孩子的家中排行第三，祖父為藝術家楊・凡・艾肯（Jan van Aken），而父親安東尼・凡・艾肯（Athonius van

魏登
持箭男人肖像
1456　39×28.5cm
比利時王立美術館藏
（右頁圖）

12

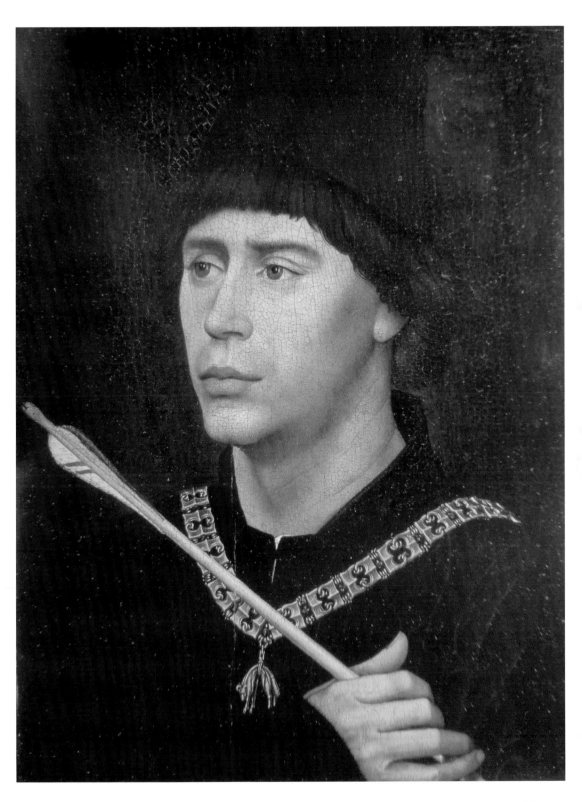

Aken）則是聖母瑪利亞兄弟會的藝術顧問。艾肯家族原來自德國亞琛（Aachen）；他們的姓氏也是從其地而來，「凡·艾肯」意指「來自亞琛」。學者們普遍認為，波希的繪畫技巧是由父親或他的叔叔所傳授，遺憾的是他們的作品無一存留。

波希原名為傑羅姆斯·凡·艾肯（Jheronimus van Aken），據推測，「傑羅姆斯」一名取自波希家族所喜愛的守護聖徒：聖傑羅姆（St. Jerome）。而為了與家族中同為畫家的家人有所區分，波希採用了出生地「斯海爾托亨波希市」的縮寫做為自己的姓氏「波希」（Bosch），「西埃羅尼姆斯」（Hieronymus）則是「傑羅姆斯」（Jheronimus）的拉丁文語形，從此傑羅姆斯·凡·艾肯成了西埃羅尼姆斯·波希。在此的「波希」為「Bosch」（/ˌhaɪ.əˈrɒnɪməs ˈbɒʃ/）的英式音譯，若照荷蘭語的原讀音翻譯則是「波斯」，德語的讀音則為「波修」。

波希於1480年與來自當地的富裕貴族家庭的阿萊特·葛雅茨·凡德·米爾文（Aleyt Goyarts van de Meervenne）結婚，也因此繼承了一筆豐厚的遺產。根據1502-1503及1511-1512年的稅務報表，波希是斯海爾托亨波希市財力金字塔頂端10％的富有公民，這使得波希於1500年間——在還未成名之前——不必靠繪畫維生，而可以純粹依興趣創作。波希因妻子的關係於1486年加入歐洲北部規模最大、備受尊敬又富裕的宗教團體：聖母瑪利亞兄弟會（Brotherhood of Our Lady），在當中結識了許多權貴、主教與貴族，也提升了自己的社會階級地位。隨後於1488年波希在兄弟會中升格為宣誓成員（sworn member）之一，並且是三百位成員中，唯一以藝術家身分升格的成員。聖母瑪利亞兄弟會後來也成了波希的第一位贊助者。

波希在有生之年就已經名聲大噪。根據史料記載，波希於15世紀末已經與來自比利時及荷蘭最重要的經濟和文化中心之一的安特衛普城（Antwerp），以及來自比利時首都布魯塞爾首都大區（Brussels）的雇主有著良好的合作關係。除了最知名的奇幻風格繪畫之外，波希也為幾個富裕的資產階級家族繪製傳統宗教風格的作品。

波希　**十字架的基督**
1480-85
73.5×61.3cm
比利時王立美術館藏
虔誠基督教徒波希，為出生地斯海爾托亨波希市聖母瑪利亞兄弟會的會員，他曾應邀為兄弟會創作祭壇畫及油畫。這幅作品描繪十字架上的基督，左為聖母瑪利亞與聖約翰，右為聖彼得。把宗教主題與風景結合，北方繪畫傳統色彩濃厚。（右頁圖）

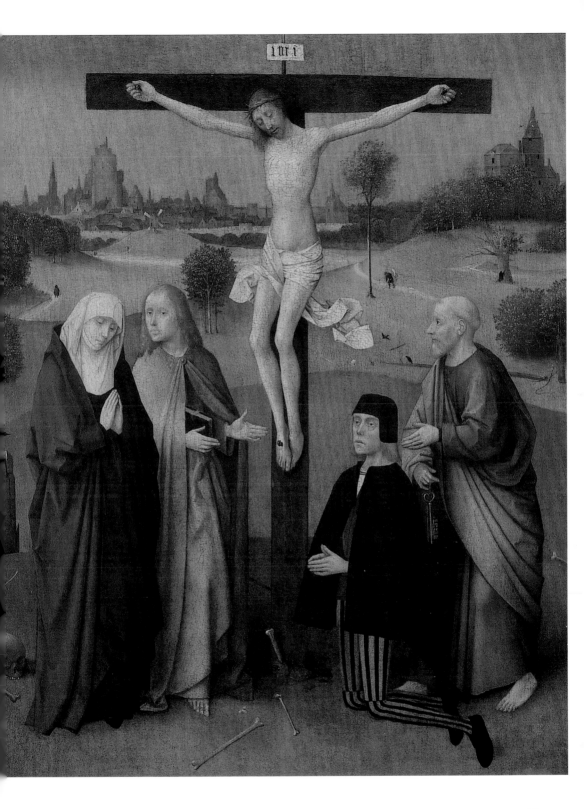

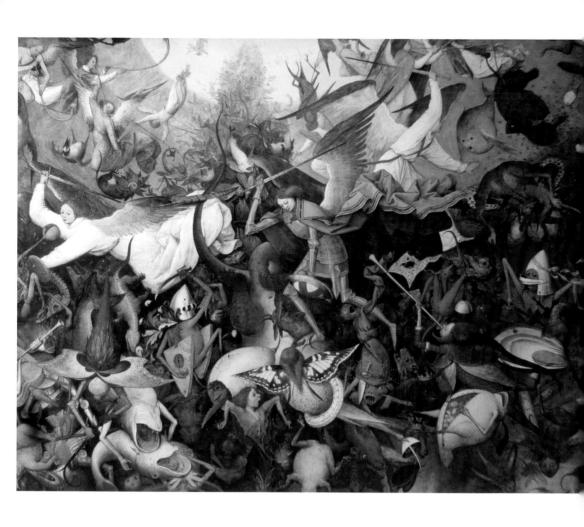

　　波希於1516年在出生地斯海爾托亨波希市去世，逝後許多畫作被西班牙國王腓力二世收藏，然而效仿波希畫風的熱潮，絲毫沒有因藝術家的逝世而減退。不過直到16世紀末葉，在布魯格爾（Pieter Bruegel the Elder）開始活躍於藝壇的時候，波希畫風的效仿風潮才因著他的創作，轉離單純的模仿從而進入以波希畫風為基礎的延伸創作。此外，除了對於同一時代藝術家的深刻影響，波希亦是啟發20世紀現代藝術中超現實主義藝術風格的主要靈感源頭。

布魯格爾（父）
反逆天使的墮落　1562
117×162cm
（上圖）

波希
聖施洗約翰沉思
1485-1510　油彩木板
48×40cm
馬德里Lázaro Galdiano
基金會藏（右頁圖）

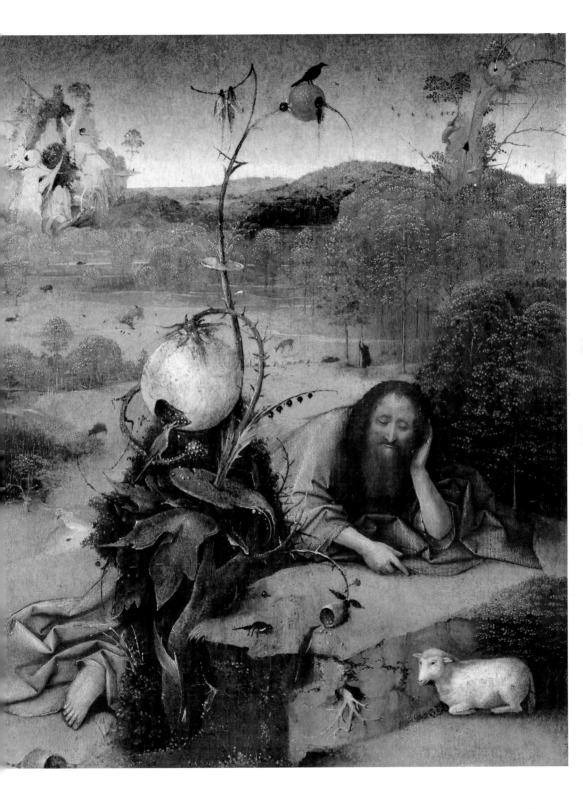

波希研究、文獻與史料

　　有關波希的第一筆歷史文獻出現於1474年，然而第一筆以藝術家著稱的文獻則出現於1480至1481年間。但是歷史上關於波希的生平資料知之甚少，他的出生、創作、思想、個性、以及藝術作品中的含義都遺失在時間的洪流中。所留下來的作品是一系列推翻早期藝術風格的繪畫形式與想像力。許多史料證實波希曾收得多筆外國的作畫佣金，由此可見波希當時的名氣已享譽國際。波希的作品總數為30至40幅，包括幾件大型的多重嵌板畫，但有含藝術家簽名的僅有七件，有註明日期的更甚少。波希的繪畫風格可由起初依賴彩飾書稿範本（manuscript illumination）乃至後期的大型鑲板作品中看出其中的演變。

　　在波希的時代，文明基礎隨著宗教思想的改革，逐漸屈服於注重實證的經驗主義思考。波希所處的時代也因為發現美洲大陸，以及哥白尼「日心說」——地球是繞著太陽運行，而非反之——理論的成立，大幅度的增加了人類對於天空與地表邊界的理解，另外對於人體認知的知識也由於醫藥解剖及手術領域的進步而日新月異。儘管如此，當時的人們仍然相信行星與恆星的方位會決定一個人的性格，許多有學問的學者也仍舊認真的探討寶石與獨角獸之角對於疾病的治癒功效。拉丁人文主義與民俗文化、科學與宗教、現實與幻想、焦慮與樂觀等思潮，在這個時代相互交織的蓬勃發展，建構了這個充滿彈性邊界與多種觀點，卻又相互矛盾的文藝復興時代。

　　在這時代中「精神」與「物質」之間並無明顯分界，科學家的研究總是帶著基督教「救贖」的宗教信念。這也使得波希無法被完全歸類至有學問的或無知的、資產階級或貴族，虔誠或異端，務實的或有遠見的群體。因為在當時的世代，民間常識與高等學問尚未被畫上清楚的分界線，理性與感性也尚未完全對立。在這個世代中，神聖與世俗，城市與鄉村，科學與宗教之間似流體般的融合，也因此建構出北方文藝復興的罕有特質，塑造出一種獨特的文化表達形式，這也成了波希創作靈感的泉源。理解15

波希
禱告的聖傑羅姆
1490-1500　油彩木板
80.1×60.6cm
肯特市立美術館藏
（右頁圖）

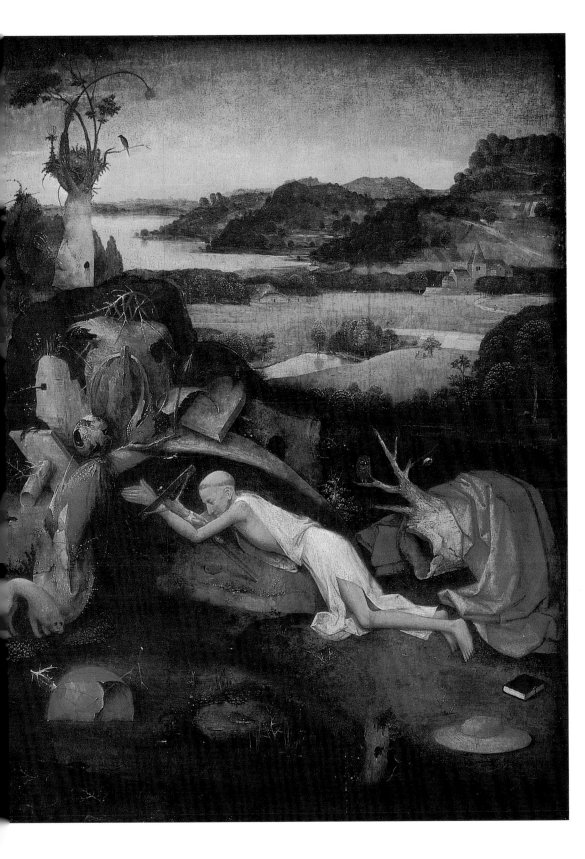

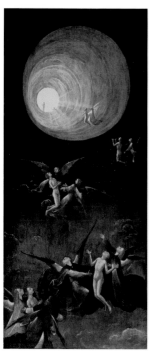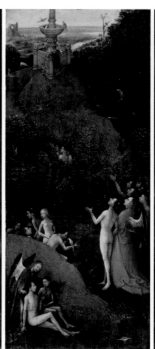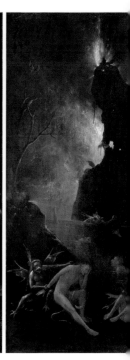

世紀尼德蘭社會的多元脈絡及其複雜的世界觀，是欣賞波希繪畫的關鍵元素，因為波希的作品是一面反射他所處時代之面貌的明鏡。

　　有限的歷史文獻促使研究波希的學者必需發揮聯想力，這也導致當今對於波希畫作的詮釋包羅萬象。部分學者將波希解讀成一位道德家，畫面中的奇異世界是他建構與演繹道德觀念的獨特表現形式。但也有學者將波希視為異端或瘋子，將他狂放、令人震驚的畫面烙上社會邊緣人的印記。另外有學者試圖以邪教、民間傳說、諺語、魔術、秘密組織、物質文化，甚至佛洛伊德心理學來解釋波希圖像中可能代表的涵意。還有部分學者認為波希作品中的象徵，僅限於受高等教育的菁英族群理解。此外，另有一批因無法重組波希圖像中的涵義與脈絡，而選擇走向極端的否定，認為波希的圖像不具任何意義，僅是為了達到某種娛樂效果而存在的挫敗解讀者。然而，多數的當今學者一致認同，波希的

波希　**來世的幻想**
（由左至右：天國、煉獄、地上的樂園、地獄）
1505-15　油彩木板
88.5×39.8cm（天國）
88.8×39.9cm（煉獄）
88.8×39.6cm（地上的樂
88.8×39.6cm（地獄）
威尼斯杜卡勒宮畫廊藏

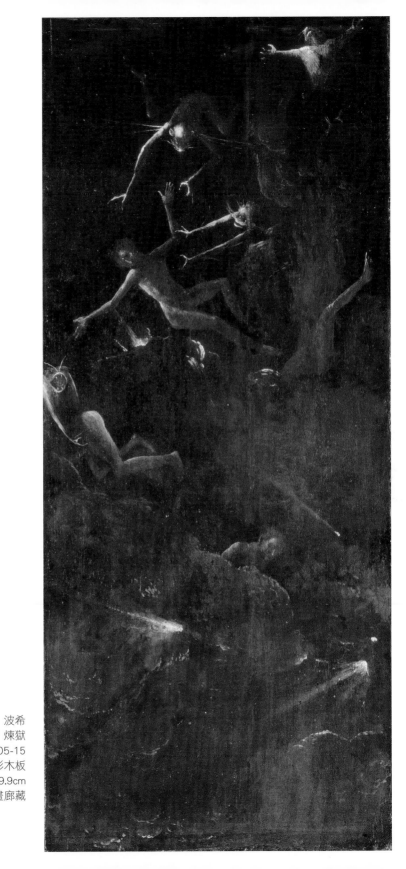

波希
來世的幻想：煉獄
1505-15
油彩木板
88.8×39.9cm
威尼斯杜卡勒宮畫廊藏

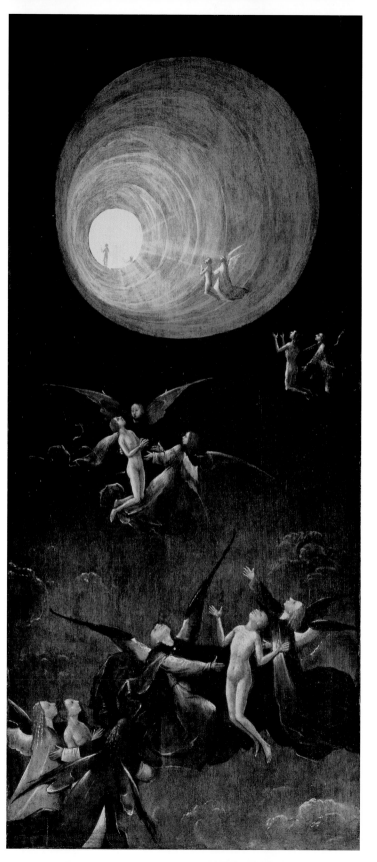

波希
來世的幻想：天國
1505-15
油彩木板
88.8×39.9cm

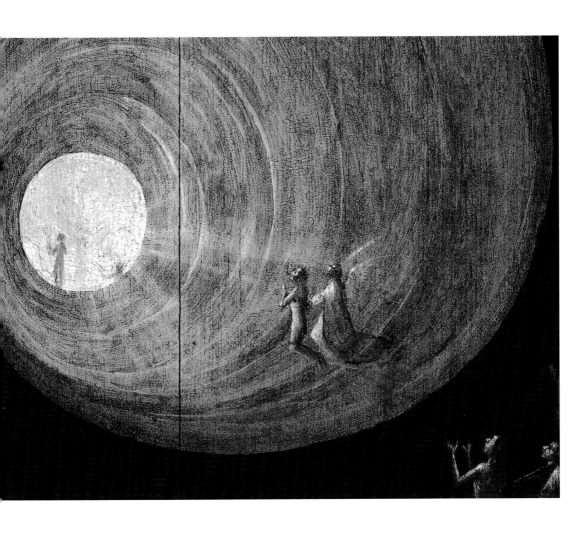

作品是教導道德與屬靈之真理的媒介，而畫作中那些夢幻或噩夢般的生物，個個都具備著耐人尋味的象徵意義。雖然許多有關波希作品的重要面向至今仍是一個不解之謎，但也許那正是波希的作品具有穿越世代之影響力的原因。

　　波希畢生的作品大致可分為三個時期，雖然不同時期的作品各有其所側重的主題，然而整體而言所有主題都圍繞著波希藝術的核心：善與惡、神與鬼、生與死。波希早期作品（15世紀末葉）的風格為寫實風俗畫，以描繪平凡人物的日常生活來嘲諷愚人的行為及其愚行的後果；中期風格（15世紀末葉至16世紀初

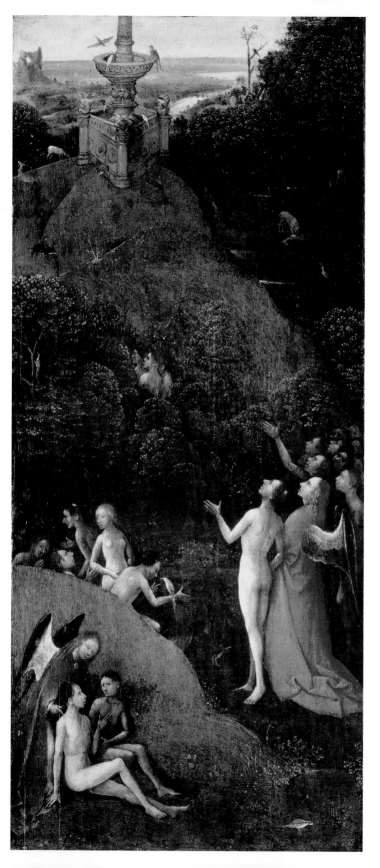

波希
來世的幻想：地上的樂園
（右頁圖為局部）
1505-15　油彩木板

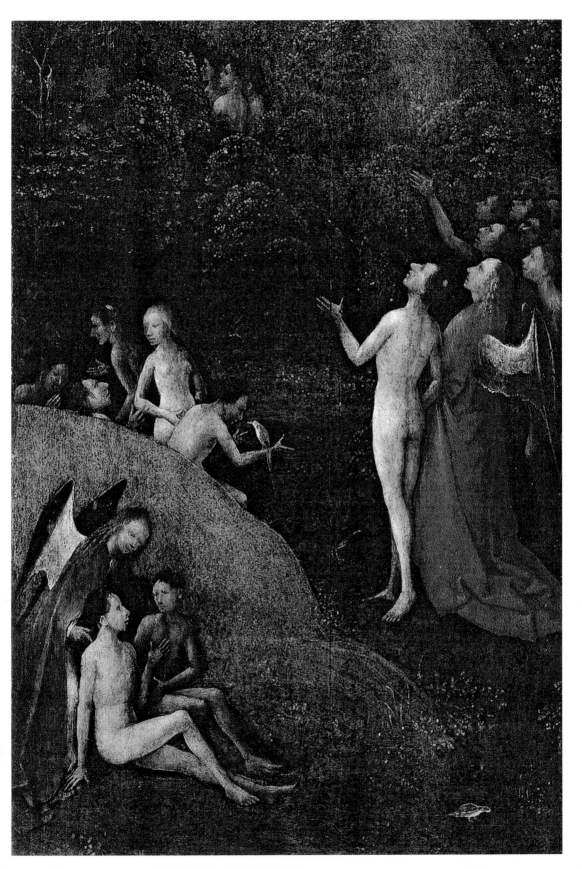

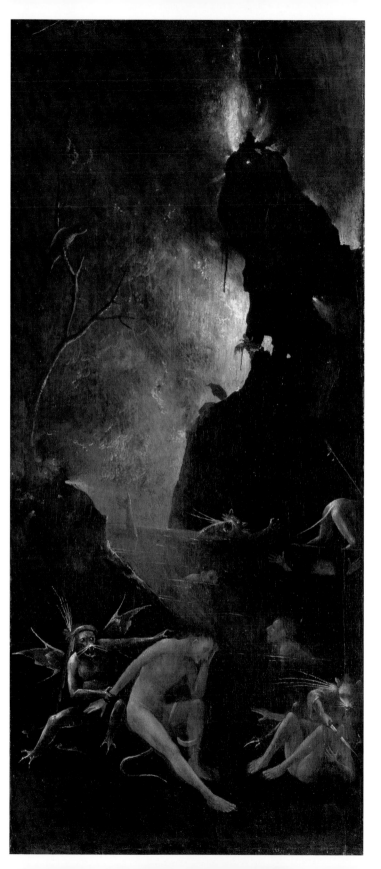

波希
來世的幻想：地獄
1505-15
油彩木板

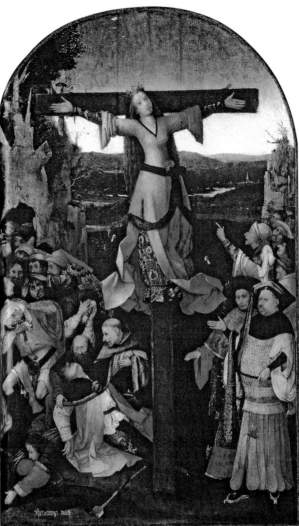
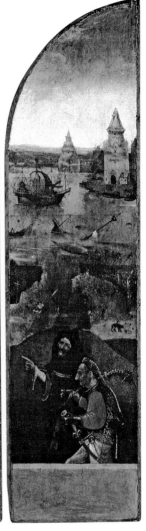

希　**聖女的磔刑**
95-1505　油彩木板
5.2×62.7cm（中央畫板）
5×27.5cm（左畫板）
4.7×27.9cm（右畫板）
尼斯杜卡勒宮畫廊藏

葉）則以充滿擁擠的小人物及奇幻生物的三聯畫，聚焦於宗教與
道德的議題為主。而他的晚期風格（16世紀初中至逝世）著重以
樸素色彩描繪聖人所面臨的誘惑與挑戰，以此來突顯基督教信仰
中對於信心的持守與堅毅。

波希藝術生涯早期：寫實的象徵風俗畫
（1470至1485年）

　　波希早期的藝術風格以風俗畫為主，繪畫結構古怪，筆觸也因生疏而稍顯不自然，〈愚人治療〉、〈魔術師〉、〈愚人船〉、〈守財奴之死〉、〈試觀此人〉、〈七宗罪〉都是這一時期的代表作品。波希於此時期的畫作中常以託寓（allegory）的手法聚焦人性對於邪惡、誘惑、慾望的薄弱抵抗力，以及異端邪說和民間傳統對於那時代人的影響力。畫作常以身處日常場景中的愚人為主角，表現出輕信、無知與荒謬的人性本質，並同時藉著道德規範批判愚人之愚行。然而此時期的畫作所傳達之意象仍較為傳統保守，那些波希最為知名的奇形生物僅偶爾以潛伏的惡魔或穿著怪異的魔術師於畫布的隱密處偷偷現身，還未成為畫面的主角。

　　在藝術史上，風俗畫（genre painting），又稱世態畫，指的是描繪日常生活景況的風格繪畫，主要題材通常包括普通家庭之日常、居家的室內場景、用餐場景、慶典活動，酒館或農民耕作的景況，以及市場和街道等景象。根據五大繪畫類型——歷史畫、肖像畫、風俗畫、風景畫與靜物畫——的階級制度，風俗畫排名第三，位居歷史畫與肖像畫之後。風俗畫的一大特點，是運用寫實的手法，呈現平民日常的生活場景。而風俗畫的繪畫風格取決於藝術家自身的風格，可寫實、諷刺、夢幻、或浪漫，繪畫內容方面，則仰賴觀者對於當時期的文化、歷史及傳統的理解，去領會其中隱含的道德教義訊息。

説別人笨蛋的人自己才是笨蛋：〈愚人治療〉之愚人所招致的愚行

　　中世紀的尼德蘭地區居民，相信精神病患者的病因來自於他們頭顱中那顆「愚人之石」（pierre de foille），這顆藏於腦內的石頭會阻礙人的思考能力，而治癒這項疾病的普遍方法是將這顆「石頭」從病人的頭顱中移除。雖然這項手術有可能並未確實

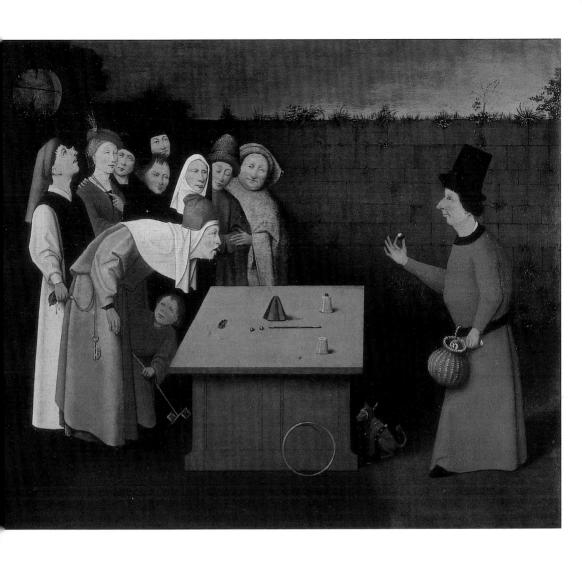

波希　**魔術師**
1475-1480
油彩木板
53×75cm
聖哲曼・安勒市立
美術館藏

的被執行過，但這卻是在喜劇表演劇場中的熱門節目橋段。波希繪於約1475年的〈愚人治療〉正是該民間迷信的寫照，其主題也在下個世紀中成為許多藝術大師作品裡常見的題材之一。細看〈愚人治療〉畫作便可發現散佈在這件畫作中的古怪景象其實都深具象徵意義，波希透過繪畫表現手法，將這些象徵意義轉為對於北歐15世紀末葉的醫學、江湖騙術及精神疾病的諷刺宣言。

　　〈愚人治療〉一作整體雖為長方形，但主要的繪畫面積僅囊括在中央的圓形之中，其周圍的面板則佈滿錯綜複雜的鍍金刻

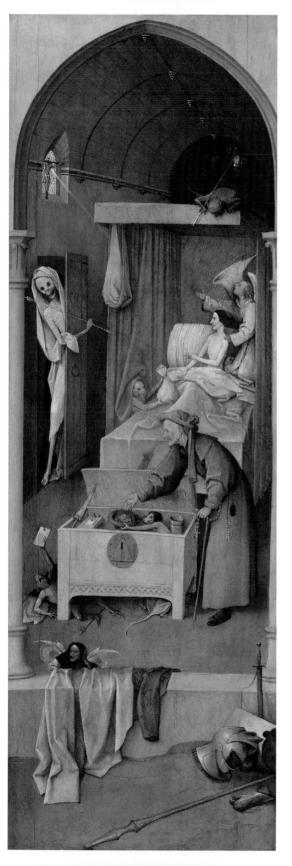

波希　**死神和守財奴**
油彩木板　94.3×32.4cm
華盛頓國家美術館、卡瑞斯基金會藏（左圖）

波希　**愚人船**　油彩木板　58.1×32.8cm
巴黎羅浮宮藏（右頁圖）

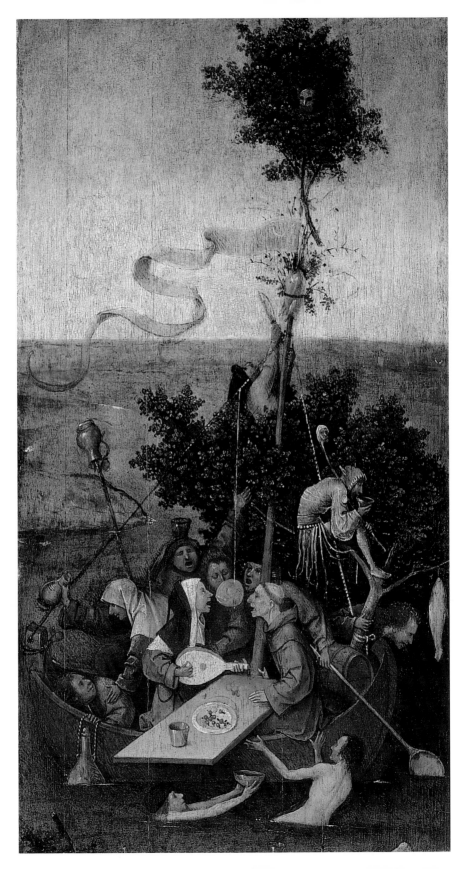

字，以及相互交織的藤蔓。由於球狀物在15世紀中具有「鏡像」之象徵含意，因此常被用來闡述有關道德的主題，此外，圓形因其型態的完整特質，更進一步的暗示著道德主題的普世性。圓形的結構卻也使觀看〈愚人治療〉的觀者彷彿透過一個巨大的窺視孔，窺探著當中的人事物。畫面裡，於繁茂的平原之中，一個臉色慘白、身形肥胖的男人被綁在椅子上，正在接受切除愚人之石的手術。男人轉頭無神的直視著觀者。男人的正對面是個對手術感到無趣的女人，她斜靠在以花球莖為底座裝飾的桌子上，頭頂著一本闔上的書。部分學者將此女人解釋為「理論」的具象擬人，但就如她頭頂那本闔上的書，「理論」在這個狀況下顯然毫無用處。畫面的中央站著一個穿著牧師袍、手拿瓶器的神父，在此推斷代表著「神學」，與身旁的「理論」一樣，「神學」對於治癒愚人也毫無用武之地。神父的右邊站著身穿醫師紅袍、腰繫驗尿瓶、手持手術刀的醫生，他從病人已切割開的頭顱中取出一朵鬱金香，同時桌面上可以見到另一朵鬱金香。學者推測這是因為在北歐文化中，傻瓜或不靈光之人常被稱為「鬱金香頭」。此外，古荷蘭文的鬱金香與愚蠢一字十分相似，其實直到16世紀的荷蘭文中，鬱金香一詞仍包含愚蠢之意。從醫生頭上帶的顛倒漏斗帽可見，如同「哲學」及「神學」，「醫學」對於治癒愚蠢同樣的毫無功效，此外〈愚人治療〉也強烈的表現出畫面中的每個人其實都與坐在椅子上的愚人一樣的糊塗。

　　畫作後方的世界及活動於其中的人事物彷彿是這座大舞台上的背景帷幔。背景中段的右側出現微型的牧羊人與羊群，中央有一名男子正與馬匹合力耕種土地，一個女人正對著乳牛擠牛奶，左側則是一座大型的絞刑架。背景的更遠處，浮現城市、鄉村與教堂的剪影，在這之後便是無盡的藍色晴空。圍繞著圓形繪畫的漆黑色板面上印著金色的法蘭德斯語（Flemish）字體，上面寫著：「大師，請快點將石頭取出」（Messter snijt die keye ras），下面則是：「我的名字是蠢蛋」（Myne name is Lubbert Das）。「Lubbert Das」一名源於荷蘭文學中的滑稽（愚蠢）角色，但很顯然的，執行切除手術的人物並非專業治療的「大

波希　**愚人治療**
1470-1475
金箔、油彩木板
48×35cm
馬德里普拉多美術館藏

畫面上方金色文字寫著：「大師，請快點將石頭取出」，下方則寫著：「我的名字是蠢蛋」。（右頁圖）

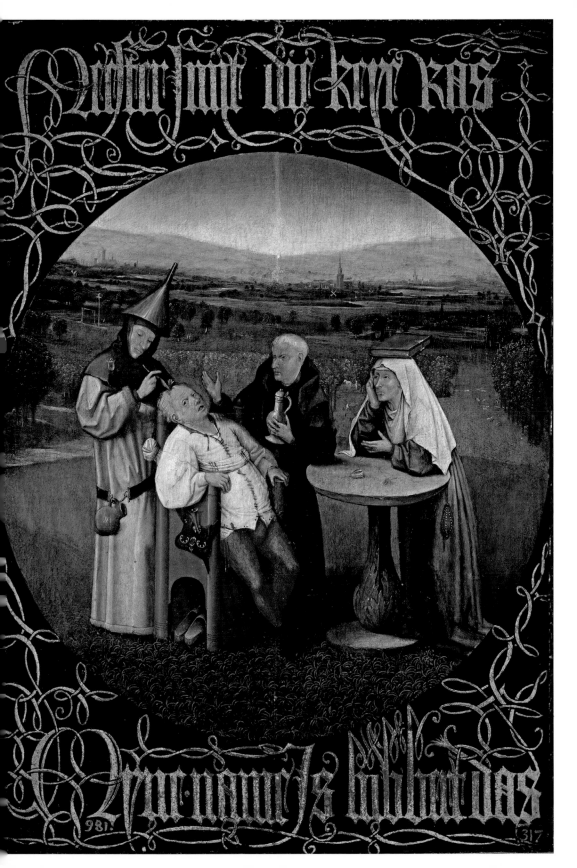

師」，而是一個危險的江湖術士。戴在他頭上的顛倒漏斗（衍生自古代的「智慧之漏斗」，但在此以顛倒的方式呈現代表著愚蠢，顛倒漏斗也是歐美當代「傻瓜帽」的前身），揭露他詐欺的行為。但儘管這個江湖術士正執行醫療騙術，身為教會代表的神父卻無動於衷的在一旁默許假醫生的行為。

波希透過畫作所要傳遞的道德觀是：被綁在椅子上的愚人Lubbert Das，在無良庸醫的魔掌及腐敗的教會體制下，成為波希對於治癒世俗之妄想，以及人類醫學對精神疾病無能為力的聲明。也以此反襯出「治療愚人」的方式並非以世俗的手法：不是靠生理上的手術，而是需要醫治病人的心靈。波希透過移除愚人腦中之石的過程，警示觀者：期待依靠他人治癒自己愚蠢的人便真正是個無可救藥的愚人。同時也勸告不要因自視甚高而導致愚味相投：認為自己可以治癒愚人之腦的人，其實也與愚人的愚蠢不相上下。

先有「鳥」還是先有蛋？：〈雞蛋中的音樂會〉裡的愚人哲學

另一幅納入當時文化與傳統的風俗畫為1475至1480年間創作的〈雞蛋中的音樂會〉，但該作的原插畫已遺失，當今藏於法國里爾美術宮（Palais des Beaux Arts de Lille）的作品為模擬波希遺失插畫的複製品畫。畫中描繪著一群於雞蛋中演唱的表演者，但從表演者的表情與肢體動作，不難預測這次的音樂會將注定成為一場刺耳的失敗作。畫作中央可見一顆巨大的白色雞蛋，以及組成此顆蛋之蛋黃的表演人馬，透過蛋黃（yolk）與笨蛋（yokel）的諧音，波希暗示著這群人的愚昧。背對觀者的灰衣修道士試圖領導雞蛋中的樂團，但其他的演出者卻似乎各自沈浸於自己的世界中，無意跟隨修道士的領導，也不關心與其他表演者之間的相互搭配。指著樂譜的修道士也許因自視甚高的自我期望，而過於專注的演唱，根本沒有注意到從蛋殼下方的裂縫中探出身子的惡魔，正拿著刀試圖切斷他的錢袋。仔細觀看表演者可以發現站在中間的一位老年演唱者頭上帶著一個冒著黑煙的漏斗，就如〈愚

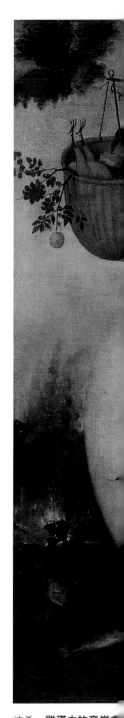

波希　**雞蛋中的音樂會**
1550-1600　油彩畫布
108×126.5cm
巴黎私人收藏（跨頁圖

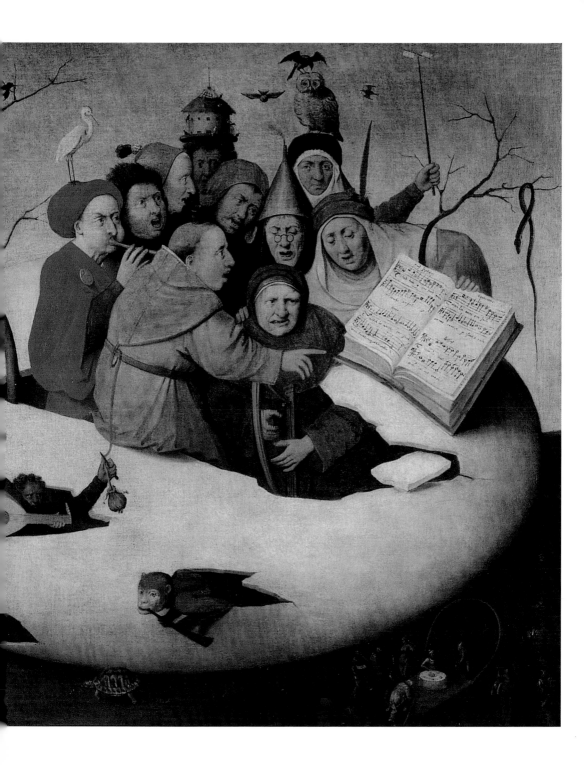

人治療〉中所見的顛倒漏斗，波希再次以此象徵暗示演唱者的愚昧之舉。

　　表演者聚精會神觀看的樂譜來自16世紀荷蘭文藝復興時期音樂家托馬斯・克瑞格蘭（Thomas Crecquillon）1549年的作品，〈我躺在沒有你的夜晚〉（Toutes les Nuits que sans vous je me couche）。歌詞這般寫道：

> 每天晚上，當我躺在沒有你的床上
> 想著你
> 在夢中與你一起到天亮的時光是唯一可以使我不失眠的方法
> 我需要你不斷的留在我床上
> 因為我發現自己總親吻著枕頭，而不是你的嘴
> 並深深的嘆息著
> 在每一個夜晚。

> Every night when I seek my bed without you.
> thinking of you, the only sleep I find
> is dreaming about you until the morrow.
> Incessantly I'd have you in my bed
> since I find myself kissing the pillow instead of your mouth
> and sighing deeply
> every night.

　　由此可見，修道士專心帶領樂團合唱的歌曲並非神聖的聖詩，反而是一首講述思念枕邊人的情慾之歌。這般忘本，沈溺歡愉中的場景，使人聯想到〈愚人船〉中忙著飲酒高歌、享受美食，卻忘了注意自身安危的愚人。

　　在〈雞蛋中的音樂會〉中，許多看似異乎尋常的景象，其實源自荷蘭16世紀的文化與傳統，這般結合當時世代文化的表達手法，並用民間故事及諺語意境的風格是常見於波希畫作的特色之一，這也使他作品中或是大的意象或是小的細節都別具象徵意

涵。波希畫作中的每個象徵圖樣都以獨樹一格的方式呈現，因此很難找到一個能貫穿所有象徵圖樣的統一解答。不過根據16世紀荷蘭的文化歷史資料，可將波希的象徵圖樣進行大致的歸類，其中包括源自煉金術、魔術冊子、民間傳說、宗教書籍等的象徵圖樣。源自煉金術的象徵圖樣最為神秘，因為煉金術在當時被視為邪惡、惡魔及慾望的代名詞，但它也是令波希最為著迷的一門學問，由波希作品中的許多水晶球、器皿、以及物質的不同階段狀態：液態、水態、氣態等都是來自於煉金術的原理。基於這個立足點，學者們推斷〈雞蛋中的音樂會〉中的大型雞蛋亦是一個鍊金術的象徵圖樣。鍊金術中用來提煉賢者之石（Philosopher's stone）——一種傳說中的物質，它被認為能將一般金屬變成黃金、也是用來製造長生不老藥的藥材，以及醫治百病的萬靈丹——的梨狀壇（Philosophical egg）燒瓶，鑑於名稱中同有「egg」一字，而且又是鍊金術研究中重要的器皿，因而被學者拿來與〈雞蛋中的音樂會〉作連結。有趣的是，根據如何使用梨狀壇的研究指出，梨狀壇在長期燃燒物質的期間中，會因升溫而增加重量，並在規律的24小時間隔中發出高亢的、類似口哨的出氣聲，有如唱著歌。學者推斷波希借此將〈雞蛋中的音樂會〉之雞蛋比喻成提煉鍊金術物質的器皿，但若依據置身蛋中的愚人演出者，不難推測提煉出來的物質將是失敗之作。

其他於〈雞蛋中的音樂會〉中具有象徵涵意的景象還包括：畫面左下角盯著烤魚的貓，以及從蛋殼破裂處伸出手想拿烤魚的人；位於右下角圍著桌子工作的似人似魔小人物；垂掛在右側樹枝上的蛇；於底部似乎支撐著整顆雞蛋重量的烏龜等。此外，若細看左上角懸掛於樹枝上，裝滿麵包、乳酪及烤鳥的菜籃，以及棲身於菜籃之上和畫面之中的活鳥：站在紅色直笛手頭上的白鳥、站在右上方黑罩頭帽之人頭頂的貓頭鷹、聚集在頂著一座小屋之人頭上的鳥群，以及站在從蛋殼中生長而出的樹枝上的黑鳥，不難發現波希似乎透過樹枝、蛋殼與鳥群的關係巧妙的將古代哲學家探究生命與宇宙之起源的「先有雞還是先有蛋」之問題轉化為「先有鳥還是先有蛋」，以此刺激觀者去思考到底是「先

有愚人還是先有愚行」呢？人們是做了蠢事才被認定為愚人，還是因為先天的愚蠢導致他們行出愚蠢的行為呢？究竟是人們的愚蠢導致他們的愚行，還是他們的愚行體現出他們的愚蠢呢？這般隱匿式的哲學思辨使波希的作品，除了具備濃厚的理工意涵之外，更添增了一層人文思想氣息。

「警醒，警醒，神在看著你」：〈七宗罪〉中的罪與罰

〈七宗罪〉是波希最早期的作品之一，創於1475至1480年間。即使在創作初期，波希以諷刺手法批判道德理念的天賦已顯而易見，該作是立定日後被視為「波希式」風格與主題的重要作品。

〈七宗罪〉的繪畫佈局引用哥德式晚期微型畫的格局，以黑色油彩繪於大型的方木板上，畫的尺寸為120×150公分。雖作品的整體外形為正方形，但畫面卻以五個圓形圖像及兩條捲軸呈現。正中央的圓形圖像繪著復活耶穌的肖像，稱作「上帝之眼」，而發散在耶穌身後的光暈則好似「上帝之眼」的瞳孔。部分學者認為此光暈象徵著可擊退人類罪孽的鏡子，因15世紀的鏡子全以圓形凸透鏡的形狀製造。因此畫中的「上帝之眼」不僅代表著全知神的「眼」，也代表具折射影像的「鏡」。圍繞在「上帝之眼」周遭的七項「罪行」以中央的耶穌半身像為中心，似輪盤般的展開，每宗罪的名稱也以拉丁文標示出來，分別為憤怒（Ira）、傲慢（Superbia）、色慾（Luscuria）、懶惰（Accidia）、暴食（Guia）、貪婪（Avaritia）及嫉妒（Invidia）。觀者需繞著方桌移動，才能看見每宗罪的正面縮影圖像。

身處於「上帝之眼」瞳孔中的耶穌，向外眺望直視著觀者，同時一手指著肋旁的傷口，代表其永恆的受難，因耶穌為人類所受的苦難並沒有隨著他的復活而結束，反倒在人類持續的罪惡與腐敗中不斷強化，無限延伸至永恆。於耶穌的正下方，一排拉丁文寫著：「Cave, Cave, dominus vidit」，意思為「警醒，警醒，神在看著你」，提醒觀者上帝「全知者」的身分。而「上帝之眼」

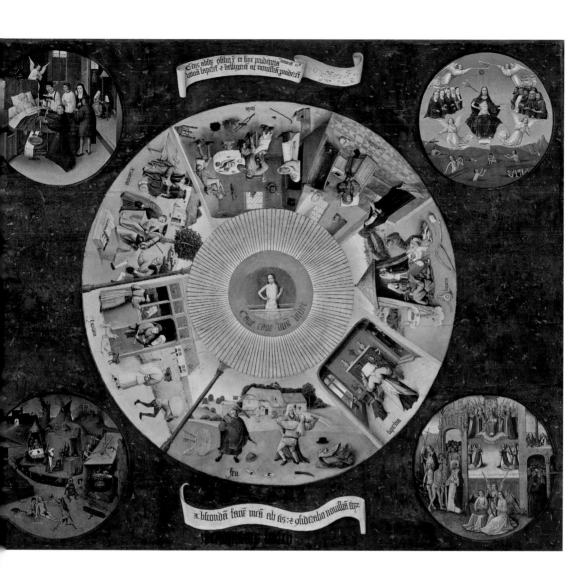

波希
七宗罪（桌面）
1505-1510
油彩木板
120×150cm
馬德里普拉多美術
館藏

上方及下方的兩個手卷，則各以拉丁文刻著聖經申命記第32章第28-29節及第32章第20節，頂端的手卷寫著：「因為以色列民毫無計謀，心中沒有聰明。惟願他們有智慧，能明白這事，肯思念他們的結局。」底部則寫著：「我要向他們掩面，看他們的結局如何。他們本是極乖僻的族類，心中無誠實的兒女」，一語道破該作的核心訊息。波希在〈七宗罪〉中透過描繪誇張的人物容貌、不規則的身形比例，以及古怪的行為舉止，將罪惡的代價及罪人

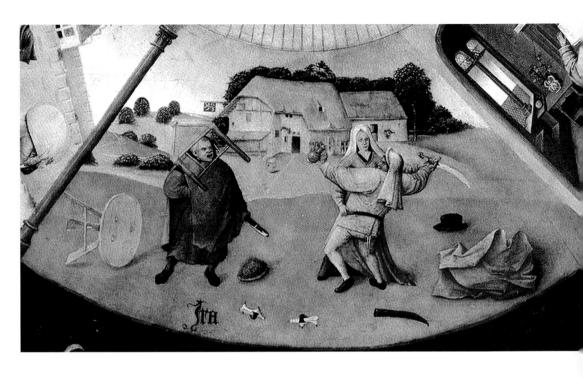

最終的命運，刻劃在位於面板四角的圓形圖像之中，分別以「臨終」、「最後的審判」、「地獄」及「天堂」呈現罪人臨終一幕、死人的復活、進入天堂的福份以及在地獄所受的折磨。

　　七宗罪之首的憤怒（Ira）一圖，位於受難的耶穌半身像正下方，佔據最大的繪畫空間。波希以正爆發衝突、手拾武器、面容扭曲、身處因打鬥而散落一地衣物的草坪上的酒醉農民，來描繪極具破壞性的「憤怒」情緒。打鬥中的一方已用腳凳擊中對手的頭部，並拔出長刀準備再次出擊，一旁的女人試圖制止，卻不見效果。波希透過地上凌亂的木屐、頭套著木椅的男人及畫面中其他怪誕的行為，來強調這並非語言侮辱或情感傷害所造成的氣憤，而是切切實實、怒氣沸騰、將會在肢體衝突中造成流血或死亡的烈怒。此外，波希也刻意將亂鬥的農民畫的又胖又矮，使他們與所處的靜美自然景色形成強烈的對比，顯得既粗暴又醜陋。

　　其餘的六宗罪以逆時針的順序圍繞著「上帝之眼」展開。於傲慢（Superbia）一圖中可見一位站在鏡子（誘惑的象徵）前欣賞

波希〈**七宗罪**〉中的「怒」，下方可見拉丁字「ira」，為憤怒之意

波希〈**七宗罪**〉中的「慢」（superbia），子映照出女子自身的態。（右頁圖）

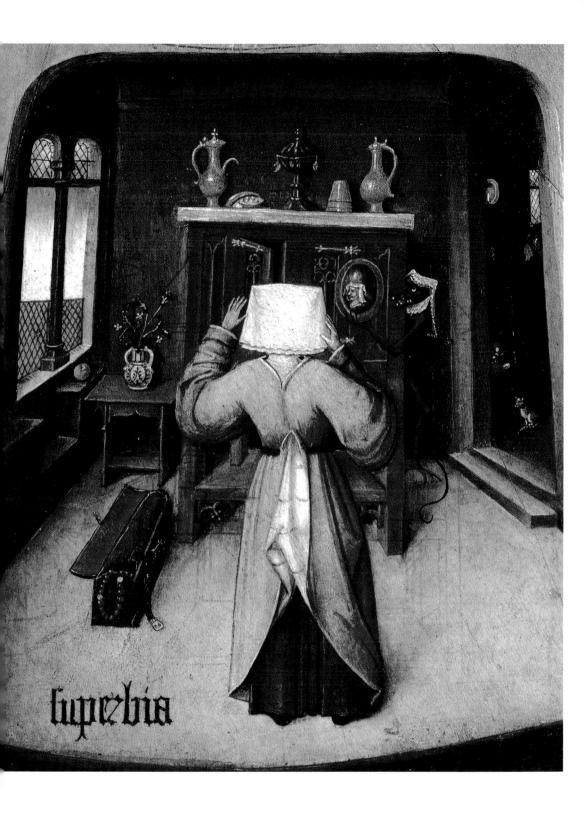

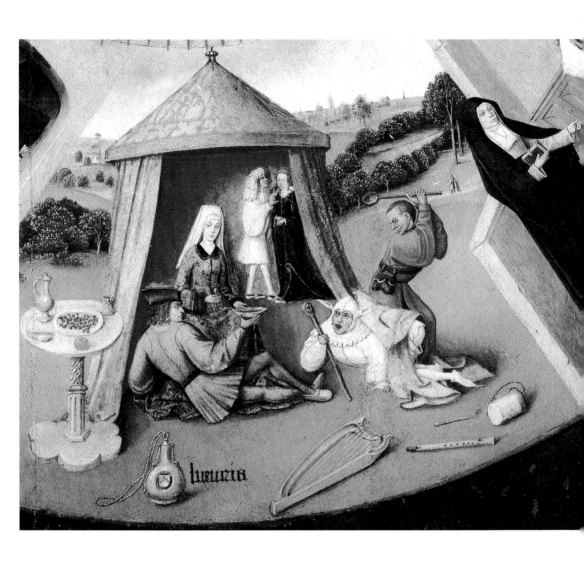

自己美貌的女人，而鏡子的後方，一隻惡魔探出半個身子，伸著細長的手撫著鏡緣。屋內的風格參照荷蘭普遍家庭的房間格局及擺設，以此暗示自我迷戀與傲慢的行徑，不分階級的遍佈整個社會。色慾（Luscuria）圖中有一對男女臥於帳幕前的草地，另一對則親暱的立於帳幕之中，他們邊享受著美食與美酒，邊欣賞著撩人的音樂。草地上散落的各種樂器，暗示著即將爆發的激情。而波希也用前景中揮舞著大湯匙，拍打小丑光溜溜屁股的愚人搭檔來嘲弄兩對戀人的揮霍與放蕩。

波希〈**七宗罪**〉中的「□
慾」（luxuria），描繪□
幕中玩樂的男女，下方□
器則為淫樂的象徵。

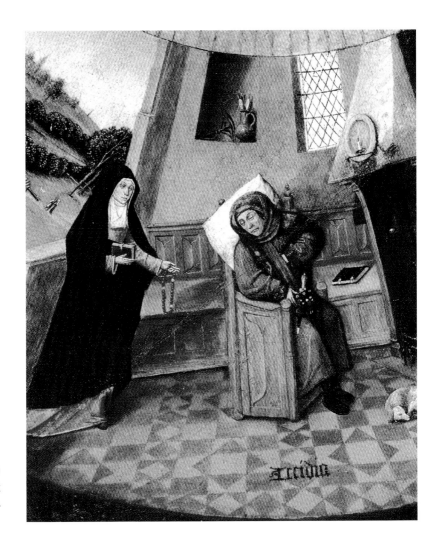

波希〈**七宗罪**〉中的「懶惰」，以白天墊著枕頭就寢的男人做為象徵。

　　緊接著色慾之後的是懶惰（Accidia），該圖中一個男人放鬆的在舒適的壁爐前小睡，這本身並非一項罪過，直到看見畫面左側，貌似男人之妻或修女的女人，手拿一串念珠，似乎正試圖喚醒男人前去教會，但就如蜷曲於地板上熟睡的狗，男人仍然繼續呼呼大睡。

　　於暴食（Guia）一圖中，場景轉移至一個骯髒簡陋的平凡人家，房內聚集著三個正暴飲暴食的人們，他們如動物般吞食著桌上的食物，這家人不僅把自己吃成胖子，也把整個家吃垮，陷入

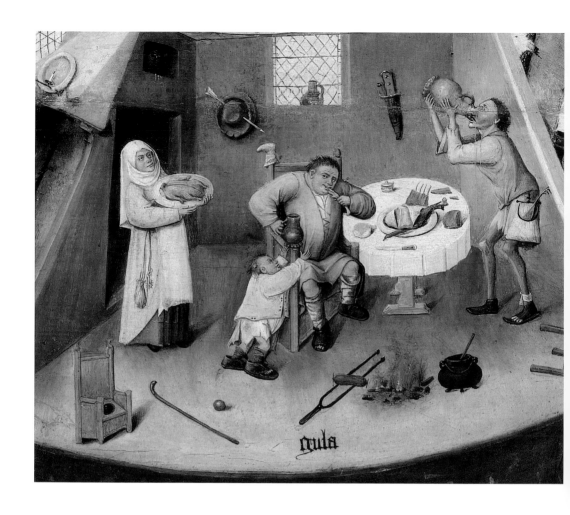

波希〈**七宗罪**〉中的
「暴食」（gula）

貧困。

　　而在貪婪（Avaritia）圖中一位腐敗的法官一邊聽著諂媚客戶
的陳述，一邊在背後收著另一人的賄絡，於此圖中波希不僅批判
著社會腐敗的體系，也譴責缺乏道德觀的參與者。

　　輪盤最後一圖為嫉妒（Invidia），一個無法擁有他所渴望之
女人的男人，站在女人的窗外不停向內眺望；旁邊一個老人嫉妒
的盯著屋外衣著光鮮，手舉老鷹的年輕人。男人與老人的嫉妒，
也體現於前景中因爭奪骨頭而相互咆哮的兩隻狗。

　　這七項罪行組成了違反基督教核心理念的七項行為，並提供
一個分辨對錯及歸類人類負面行為的簡易之道。值得注意的是波
希在整幅〈七宗罪〉中沒有使用託寓手法，所有圖像的背景設定

波希
暴食的阿勒柯里
1494　油彩畫布
美國康州耶魯大學美術
館藏（右頁圖）

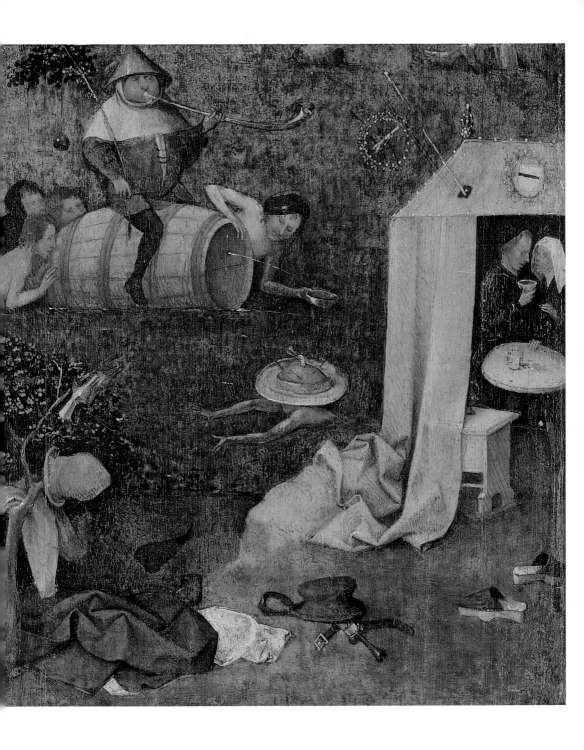

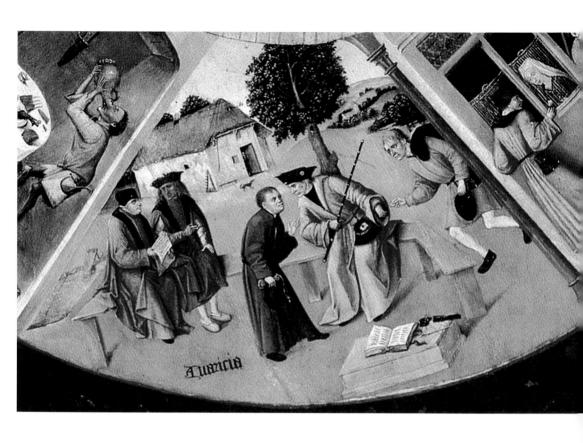

都取自現實生活，以此將現實世界中唯利是圖的惡行以樸實、幽默的插圖描繪出來，並以社會中不同階級的人來體現罪人無階級之分的概念，更藉此引申出〈七宗罪〉的核心訊息：再渺小的日常惡習都無法隱藏於全知的上帝眼底，每人最終都要接受從上帝而來的審判。

　　波希將描述人類最終命運的〈四終物〉畫於桌面的四角，這四幅圖像與桌面中央的「上帝之眼」以因果關係的方式連結著。位於左上角的〈臨終〉描繪著終結的開始：一位臥於病床即將離世的人、站立於病人身後就位的死神、等待接受靈魂的天使與魔鬼。臨終之人接受了最後的聖禮與聖餐，並望穿框架凝視著畫面中央的七宗罪，道出最終的懺悔。靈感出自《聖經》啟示錄繪的〈最終審判〉出現在桌面的右上角，而位於右下角的〈天堂〉

波希〈**七宗罪**〉中的「貪婪」，其中穿紅衣者為判官，著青衣男子則向判官說情，判官左手接受右側男人的賄賂。

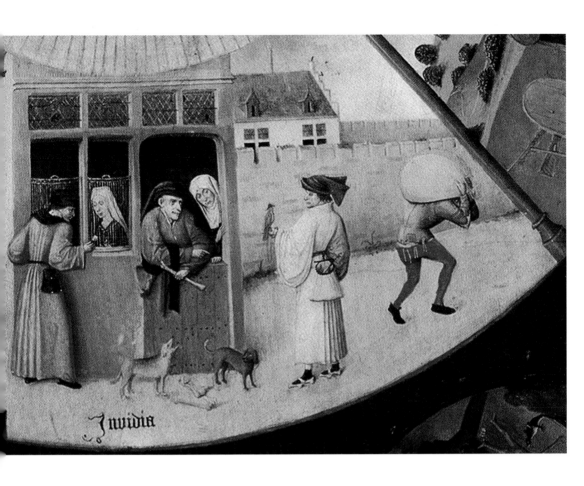

Invidia

波希〈七宗罪〉中的「嫉妒」（invidia）

則描繪著被拯救之靈魂隨著天使的音樂，陸續通過金色歌德式門框進入天堂。但是即使是在天堂的入口，畫面中依舊可見魔鬼仍想抓住得救之人，試圖奪走他們的靈魂。位於左下角幽暗的〈地獄〉，則是等待著那些將生命浪費在追求蠢妄之事的愚人。

　　波希也在此將七宗罪所對應的懲罰在地獄一景中一一呈現，例如「色慾」一圖中無憂無慮、放縱情慾的情人將永久的被畸形的惡魔騷擾。「傲慢」一圖中照鏡子的女人，則遭受蟾蜍啃食私處，並被迫永遠注視著鏡子。「憤怒」一圖中的男人以大字型的姿態赤裸的躺在刑台上，一隻惡魔手拿著恰似男人當初用來恐嚇對手的長劍，準備刺傷男人。刑台之下是一座沸騰的大鍋，鍋底

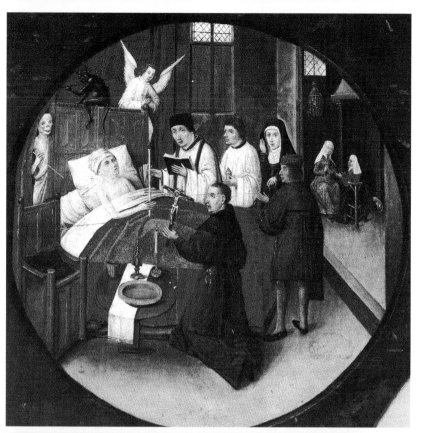

波希〈**七宗罪**〉左上
圖描繪人臨終景象

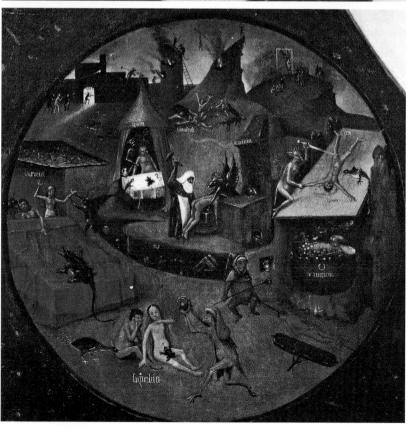

波希〈**七宗罪**〉畫中
的〈地獄〉，左下圖可
見拷問地獄的惡魔，
明認七宗罪罪名。

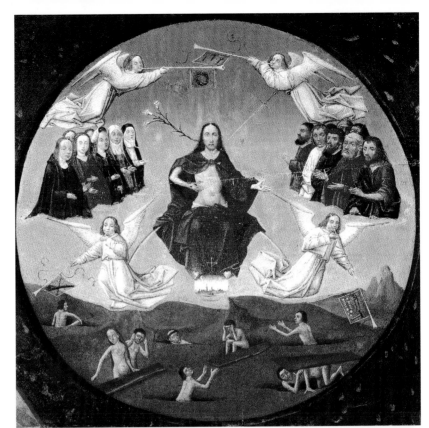

波希〈**七宗罪**〉右上
畫板〈最後審判〉描
繪吹起號角的天使與
地面復活的死者

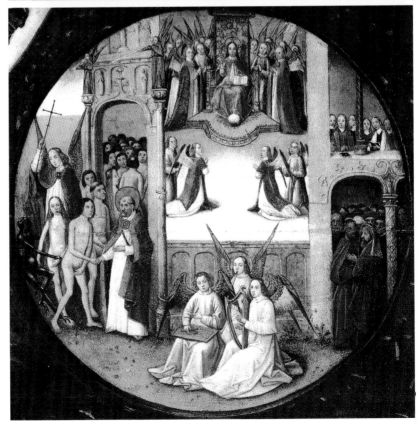

波希〈**七宗罪**〉右下
畫板〈天國〉描繪進
入天國之門受到祝福
的人們

柴火燒的正旺，鍋中煮著「貪婪」的男人一生所囤積的金幣，此時正浸泡在鍋中的男人的血與肉在高溫下漸漸與金幣融合為一。「暴食」之人將永遠食用青蛙與蛇，而「嫉妒」之人被〈嫉妒〉一圖中為骨頭起紛爭而相互咆哮的狗分屍。「懶惰」之人的懲罰則是要永久遭受揮舞錘子的魔王抽打。在地獄的世界中，人們有生之年所愛的，在此反而都成為永恆的折磨刑具。

　　〈七宗罪〉與〈四終物〉裡幾個轉動的概念──上帝之眼、人性之鏡、罪的輪迴、最終之死──告誡著觀者要審視自己的良心，並要對於每日所要面對的罪惡誘惑隨時武裝自己。

波希藝術生涯中期：以宗教信仰帶出批判的醒世格言（1485至1500年）

　　波希在創作中期階段大量的創作全景三聯畫，包括〈樂園〉、〈乾草車〉、〈聖茱利亞的磔刑〉、〈試觀此人〉、〈最後的審判〉等作品。該時期波希的畫作內容大多出自宗教的醒世格言，其畫作構圖複雜但清晰、人物姿態優雅，而且用色精湛準確。波希此時期的作品正值幻想元素爆發的顛峰，畫面中充斥著擁擠的小型人物、半人半獸、奇異生物、惡魔，以及穿插在群體中的人類；這如噩夢般的末日場景與中世紀中規中矩的繪畫風格形成強烈的對比，波希也因這打破傳統的全新風格而著名。

沉默是金：〈試觀此人〉之耶穌無聲的醒世格言

　　波希繪於1475年的〈試觀此人〉，描繪耶穌受難時遭審判的過程。畫面中耶穌頭戴荊棘冠冕、鐐銬雙手、披著紫色外袍、赤身露體、遍體鱗傷、渾身淌血的被羅馬士兵帶到喧鬧而憤怒的群眾面前接受審判。畫名所採用的拉丁文：「Ecce Homo（看哪！這個人！）」正是當時的羅馬巡撫本丟·彼拉多（Pontius Pilatus）對群眾所說的話，如《聖經》約翰福音第19章第5節的記載：「耶穌出來，戴著荊棘冠冕，穿著紫袍。彼拉多對他們說：『你們看這個人！』」。而儘管彼拉多查不出耶穌的罪，群

波希
試觀此人
1475-1480
蛋彩、油彩木板
71×61cm
德國法蘭克福市立美術館
（右頁圖）

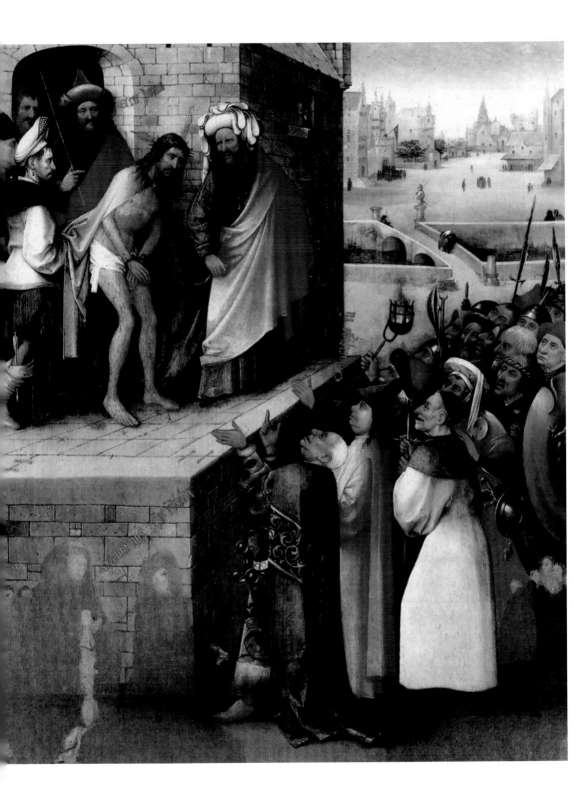

51

眾仍激動的嘶喊著：「Crufige Eum（釘他十字架）」，如馬可福音第15章第14節的記載：「彼拉多說：『為什麼呢？他做了什麼惡事呢？』他們便極力的喊著說：『把他釘十字架！』」波希透過勾勒人物的猙獰表情及張牙舞爪的姿態，清晰準確的表現出眾人的仇恨情緒。此外，波希也將這段彼拉多與眾人的對話以哥德式銘文（Gothic inscriptions）的手法烙印在畫布中說話之人的口邊，以類似現代漫畫中「對畫框」的形式，記錄下耶穌審判過程中審判者（彼拉多）與原告（群眾）之間生動激昂的對話，並藉此對比出被告（耶穌）的沉默；這因應了《聖經》以賽亞書第53章第7節：「他（耶穌）被欺壓，在受苦的時候卻不開口；他像羊羔被牽到宰殺之地，又像羊在剪毛的人手下無聲，他也是這樣不開口。」而位於左下角的第三段文字：「Salve nos Christe redemptor（救救我們，基督救世主）」則出自曾位於此處的兩位贊助者肖像之口，但該處肖像後來遭塗抹覆蓋。畫面右上方的耶路撒冷市容，並非耶路撒冷的樣貌，而是以晚期哥德式荷蘭小鎮的形象呈現，它巨大的開放空間、過於詭異的空曠感都與前景中密密麻麻暴徒的荒誕行為、諷刺言語，以及身著異國服裝的人物形成強烈對比。

　　波希並非首位採用耶穌受難為繪畫主題的藝術家，然而正如波希已往的典型風格，在〈試觀此人〉一畫中也暗藏著許多象徵圖樣。波希透過在人群中藏放著具有惡意、背信棄義及骯髒之意的象徵圖象，如狀似漏斗的頭盔、尖尖的巫師帽、穿過靴子的箭等，來展現一群陷入罪惡、詭詐之意念，脫離了聖潔虔誠信仰的群眾之心態。值得注意的是，波希在此特別運用了兩隻棲息於陰暗環境，並在古代傳統基督教觀念裡被視為邪惡的夜行動物——藏匿在彼拉多身後的建築內，透過敞開的窗子探出頭窺視審判的貓頭鷹，以及位於畫面右側邊緣，伏貼在士兵銅黃色盾牌上的巨型蛤蟆——來反映對抗基督教的黑暗勢力。此外，群眾手中所持的矛、劍、盾、火架也使整個畫面氣氛籠罩在激憤的情緒之下，充斥著暴戾之氣。波希更以沉默平靜的耶穌及激動憤恨的群眾來塑造強烈的對比，以此勸戒世人回歸虔誠的信仰生活，並在此使得基督教信仰中，愛與和平

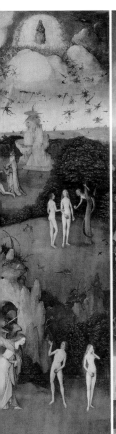
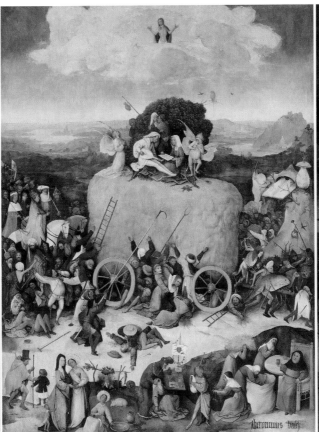
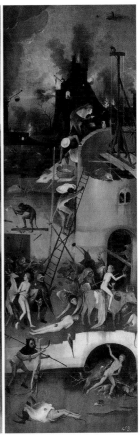

波希
乾草車（左翼板、
中央板、右翼板）
1500-1502
油彩木板
135×190cm
馬德里普拉多美
術館藏（53頁、
54-55頁圖）

的核心本質，成為批判世俗的醒世格言。

是誰拉著乾草車？：〈乾草車〉中的世俗之罪與人之貪婪

　　祭壇畫是哥德、義大利文藝復興、北歐文藝復興及反宗教改革時期的宗教藝術巔峰之代表。祭壇畫常以單件或多件繪畫、雕塑（石雕或木雕）或浮雕的方式呈現，主要是作為基督教教堂上方或後方空間的裝飾。根據歷史資料，祭壇畫起源於約西元1000年，但直到15世紀才成為普遍的創作形式，常用的媒材包括油彩、蛋彩等。祭壇畫的種類可大致歸類為雙聯畫（Triptych）、三聯畫（Diptych）及多翼式（Polyptych）。雙聯畫指的是由兩塊

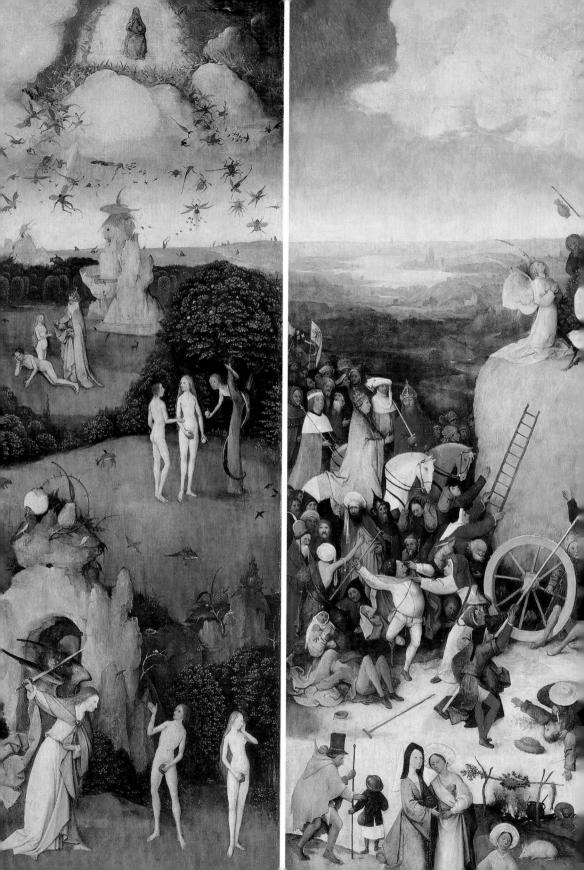

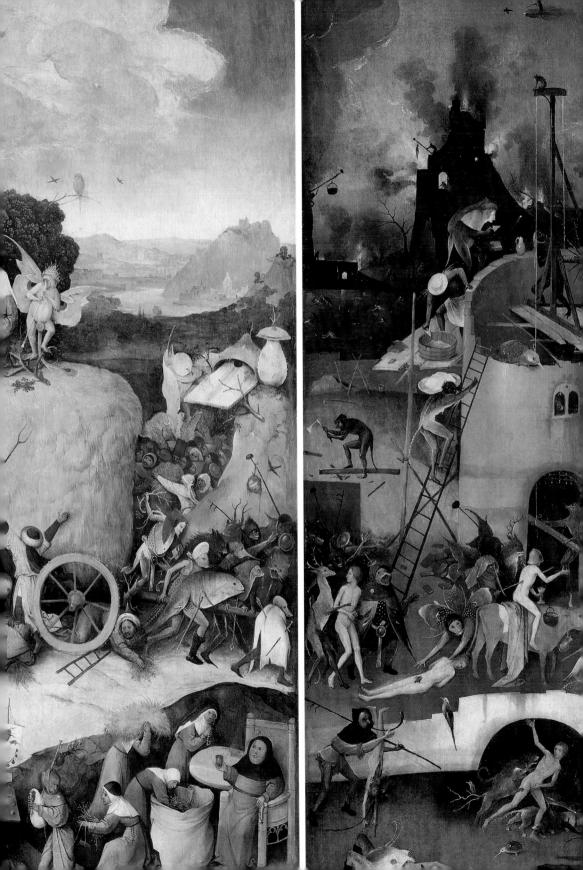

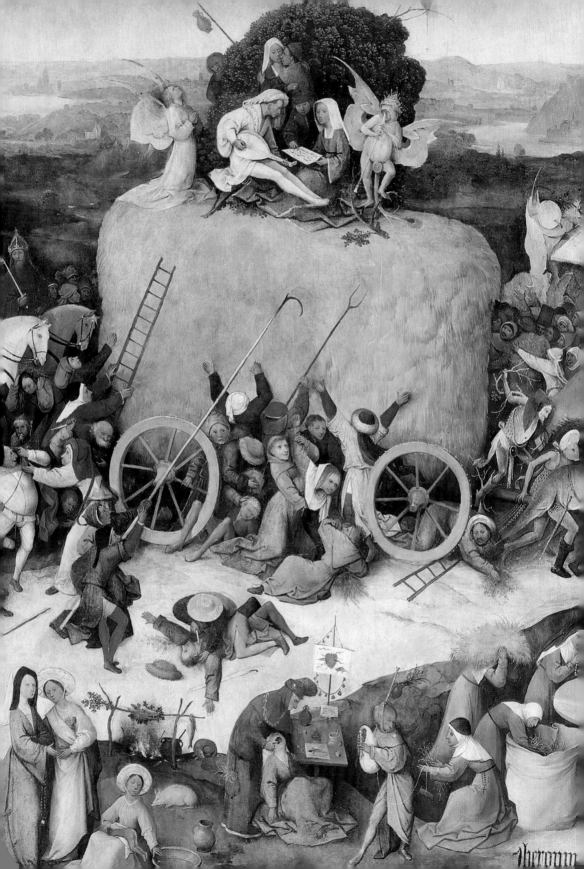

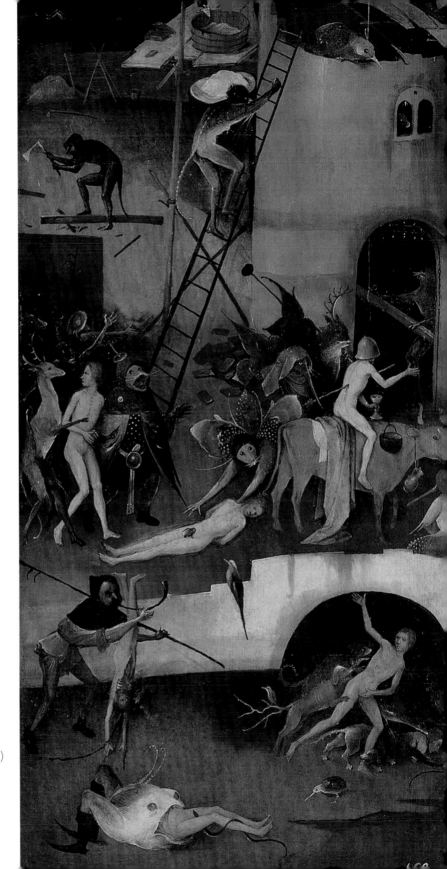

波希
乾草車（中央畫板局部）
（左頁圖）

波希
乾草車（右畫板局部）
（右圖）

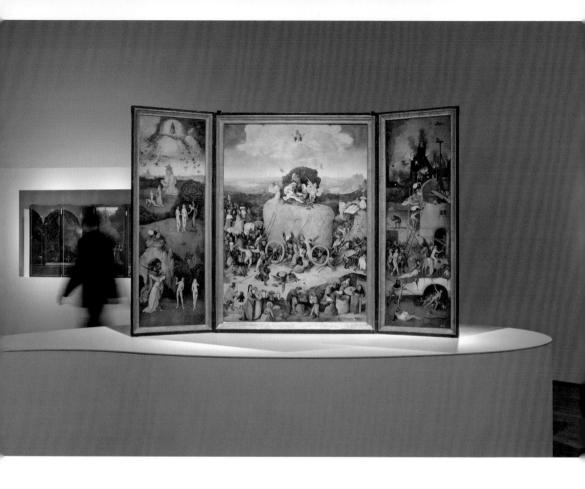

畫板組成的繪畫或浮雕，由三塊畫板組成的稱作三聯畫，而由五塊畫板組成的則稱為五翼式（Pentaptych）。此外，由三塊以上畫板組成的祭壇畫也可統稱為多翼式祭壇畫。多翼式祭壇畫通常以活動式側翼組成，沿著中心畫板固定兩側畫板，以此來製造開闔的效果，形成「開閉形」祭壇畫。

　　不同於傳統祭壇畫的風格，波希的祭壇畫脫離宗教題材，聚焦於探討「何為道德」的世俗主題。並且從中陳列出世人具體的惡行，而非聖人的精神，關注罪惡的今生，而非獲得信仰拯救後的來世。世俗祭壇畫之創舉使波希成為16世紀末葉「以人為本」的非宗教主義繪畫先驅。其中最為著名的作品，便是1500至1502

波希逝世五百週年紀念回顧大展2016年在馬德里普拉多美術館展出作品〈**乾草車**〉

波希
乾草車（外部門板）
1500-1502
油彩木板　135×90cm
馬德里普拉多美術館藏
（右頁圖）

58

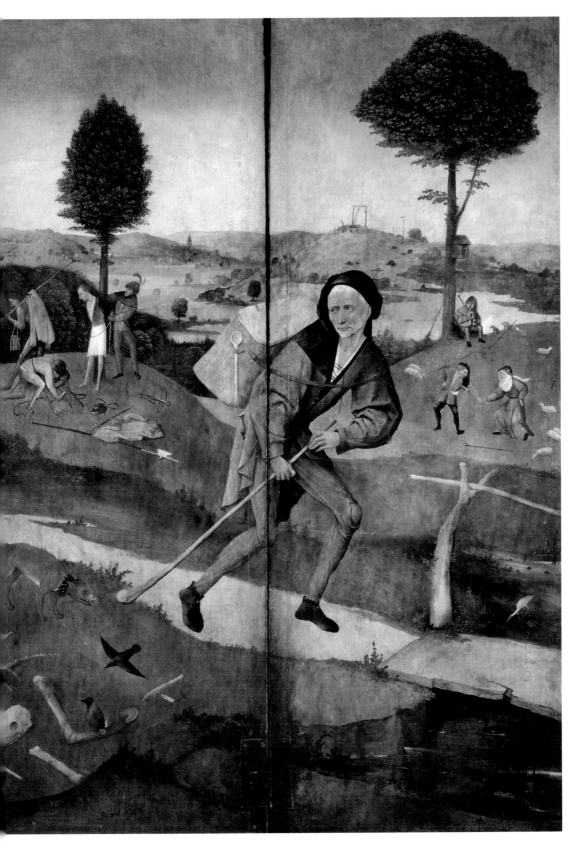

年的〈乾草車〉雙聯祭壇畫。〈乾草車〉的靈感源自尼德蘭廣為人知的諺語：「世界是一輛載滿乾草的四輪車，人人從中取草，能撈多少就撈多少」（The world is a haystack, and each man plucks from it what he can），以及《聖經》以賽亞書第40章第6節：「凡有血氣的盡都如草；他的美容都像野地的花。」〈乾草車〉從左側至右側畫板分別以「伊甸園」、「世俗」及「地獄」三大主題，呈現出波希對世俗之罪與罪之代價的看法。若根據傳統雙聯祭壇畫的主題排列，中央畫板應以「最後的審判」為主題，但波希的〈乾草車〉卻以世俗主題為中央畫板的核心，以此來表現社會各階級、年齡、性別的人們如何因屈服於感官及物質的享受，而逐漸步上通往地獄的道路。波希在此以反例（exempla contraria）的手法勸戒大眾：比起努力累積善行，對抗罪惡的誘惑更能使人免於最終的審判。〈乾草車〉因此具備了如鏡子般的反射功能，使觀者在觀賞畫作之際也看到自己的景況。

　　〈乾草車〉的畫面結構，不管是左側畫板由背景至前景，還是中央畫板中天堂至人間循序漸進的佈局，都好比耶穌「道成肉身」──從神化為人──的過程。從左側畫板開始，波希以連環敘述（continuous narrative）的手法道出原罪的誕生：背景中上帝用亞當的肋骨創造了夏娃，並領她到亞當身旁；中景裡則出現撒旦以蛇的形像引誘亞當與夏娃吃分別善惡樹的果子；最後在前景中亞當與夏娃因吃了禁果而被趕出伊甸園，他們遮蔽著自己的身體，因如今他們自覺羞愧。波希以人性的墮落及原罪的誕生為起始，使敘事脈絡從左側畫板轉移至中央畫板裡充滿罪惡之世界的過渡顯得更加流暢。中央畫板裡充斥著各式各樣的人物：從教主到平民、成人至嬰孩，波希藉由形形色色的各類人物作為「全人類」的代表。這一大群人蜂擁圍繞著一輛堆滿乾草的推車，人人奮力搶奪所有眼目可及的乾草。這滿滿一車的乾草，在15至16世紀的荷蘭民間被視為無常、貪婪、短暫的物質與財富，以及無限慾望的象徵。

　　波希藉此將世界的財富與物質比喻成堆積如山的金黃色乾草，隨著推車四處遷移，不論經過何地都能輕易的勾起人們的慾

波希
亞當與夏娃的創造與原罪（〈**乾草車**〉左側畫板局部）
（右頁圖）

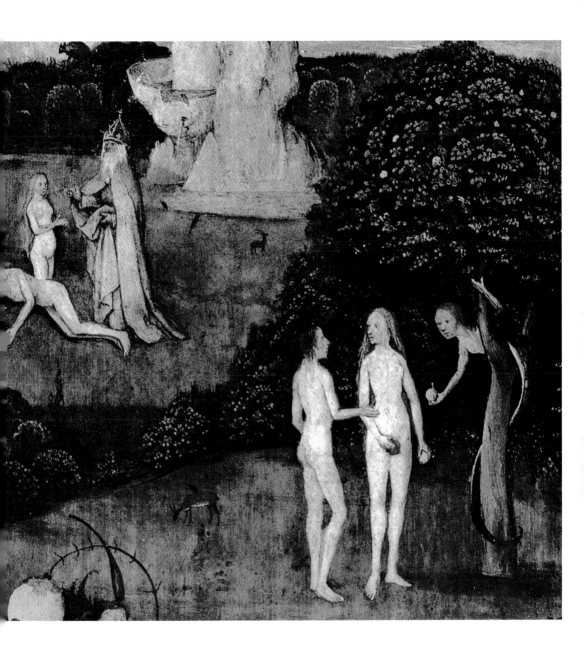

望。但這場盛大的「罪惡凱旋遊行」所慶祝的卻是看似弔詭的兩個對立觀點：一方面是推廣世間豐厚的財富與物質資源，另一方面卻展示著萬物的虛無價值與世俗的無常。其實若以波希當時的世代及宗教文化去解讀這兩個觀點，這兩個立場便不再如此的對立：人性的貪婪導致人們渴望抓住世間的一切，但這樣的貪婪最終卻是毫無意義的，因為比起《聖經》馬太福音中提到的「天上的財寶」（在信仰上的建造），世俗的一切都只是短暫且無意義的。

於〈乾草車〉中波希透過描繪世界的虛無，再次反襯出人的罪性，但此次執行的方式卻與早些年創作的〈七宗罪〉有所不同。〈七宗罪〉裡每一個場景都針對一項罪性及其罪行的後果，而〈乾草車〉裡的罪卻無分門別類的全部暴露在畫面中央。畫面中的每個人都爭先恐後的爭奪自己抓稻草的機會，造成許多因憤怒、嫉妒與貪婪所引發的行為：乾草車下因貪念起的一場謀殺、暴飲暴食的神父、神職人員的自甘墮落、試圖與青年以乾草交易不潔之愛的修女、追隨乾草推車的傲慢教皇及貴族……。在人們趨之若鶩的追逐乾草的同時，卻沒有人意識到自己所追求的其實僅僅是短暫且虛無的事物，也沒有人發現拉著乾草車的其實是群妖魔鬼怪，而乾草車所前往的目的地正是地獄。仔細查看中央畫板的最右側，不難看出拉著乾草車的並不是動物，而是變種的可怕生物：樹人、魚人、鼠人及蝙蝠人等，這些混種生物是慾望、貪婪、野心、獸性，暴政與殘暴的化身，他們合力拉著乾草車直直的通往右側畫板中炎熱、燃燒的地獄。豎立於地獄紅色火海中的是座黑色的高塔，這座還在建造中的高塔有如《聖經》舊約裡巴別塔的象徵著人類妄想超越神的自負。狂傲、自大及貪婪都是建造這座高塔的基石，每一項罪所新添的每一筆，都使高塔越建高聳。

回到中央畫板，耶穌在乾草車上空的雲團中，以憂患之子（Man of Sorrows）的形象悲傷的看著地上相互鬥爭的人們，但耶穌的存在卻完全被世人忽視。如《聖經》以賽亞書第53章第3節所提到的：「他（耶穌）被藐視，被人厭棄；多受痛苦，常經憂

波希
惡魔襲擊人類（〈乾草車〉右側畫板局部）
（右頁圖）

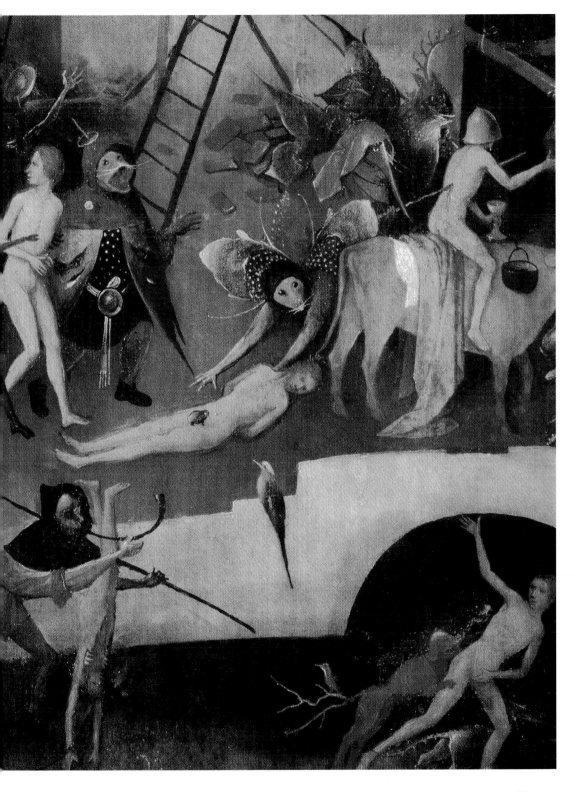

患。他被藐視，好像被人掩面不看的一樣；我們也不尊重他。」乾草車的車程代表著最後審判的延續形象，所審判的對象正是在地上爭搶乾草之人。波希脫離注重信仰主題的祭壇畫風格傳統，以體現受罪引誘而忘記神的世人的罪行，來刺激觀者進行對自身價值觀及行為的反省。

〈乾草車〉祭壇畫的外部畫板可被視為內部繪畫內容的濃縮。外部畫板上繪著一個衣衫襤褸，仿佛將生活重擔背在肩上的孤獨旅人。旅人的身體橫跨兩個畫板，象徵著從「屬世世界」前往「屬靈世界」的過程：脫離來自物質、金錢、慾望的掌控，前進具智慧、奉獻、犧牲的精神世界。旅人的腳步堅定的走向屬靈世界，但身體卻不自禁的回首於他即將離開的屬世世界。旅人所揹的柳條筐在此有多元性的象徵意義。它體現出旅人還未卸下世俗的包袱與思慮，他不僅因此被拖累，交叉在胸前的束帶也暗示著旅人遭受到的限制。

波希在此巧妙的將旅人心靈上隱形的依戀具象化，以可見的視覺圖像呈現在畫布上，並在此暗示旅人對於世俗的顧慮將成為阻礙他前進屬靈世界的障礙。旅人腰上所繫的匕首代表可切削、剖開，以此辨別其中之物的工具，這也預示旅人將在前往屬靈世界的旅途中接受來自於信仰的精神思想審查；正如《聖經》希伯來書第4章第12節所訴：「神的道是活潑的，是有功效的，比一切兩刃的劍更快，甚至魂與靈，骨節與骨髓，都能刺入、剖開，連心中的思念和主意都能辨明。」旅人手上的棍子除了有助於步行，也是防身的工具，這意味著旅人是通往精神世界道路上的勇士。此外，旅人磨損的破舊褲子則映襯出一路上所面對的掙扎與困苦，更體現出旅人的堅毅精神。旅人的左後方，正發生一場暴力的搶劫，左前方的動物殘骸也暗示即將來臨的死亡。前景中，惡魔以惡犬的形態企圖逼旅人遠離正路，而旅人即將踏上的橋樑，也於多處出現腐朽的痕跡。這些元素都是波希在〈乾草車〉內部不斷重複討論的題材，波希透過旅人再次提醒觀者，每個人都需在不斷的試煉中學習與世界的罪惡爭戰。

〈乾草車〉一作的主要目的為啟發觀者對於錯誤行為的道德

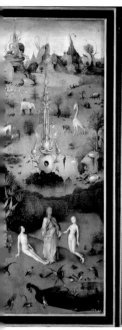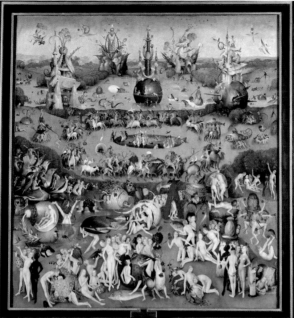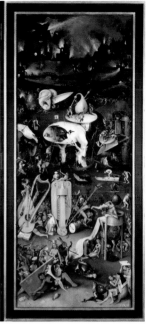

波希　**樂園**
1490-1500　油彩木板
中央畫板220×195cm
左右畫板220×97cm
馬德里普拉多美術館藏
（65頁、66-67頁）

良知，而非描繪聖者與其神聖的故事。雖然〈乾草車〉的主題聚焦當時代的現世，但整幅雙聯祭壇畫不可避免的仍具備著明顯的宗教教義與信念，因罪的原形概念即是來自宗教，而在波希的時代，唯有虔誠的信仰可救贖人脫離罪惡的綑綁。

天堂還是地獄？：〈樂園〉的多重詮釋

　　不同於〈乾草車〉三聯畫，其內部與外部畫板主題觀點的相互呼應關係，〈樂園〉三聯畫的故事是由其呈現關閉狀態之外翼的兩塊畫板為起點，進而延伸至內部三塊畫板而全面的展開波希要呈現的主題。波希以《聖經》創世紀第1章第2節對世界起初之樣貌的描寫：「地是空虛混沌，淵面黑暗……」為〈樂園〉的整個敘事起點，並以單色調摹本（grisaille）手法繪製創世之前的地球樣貌。波希在這顆地球裡融滙了上帝創造世界的前三日：在左側畫板上方，從雲中透出的光線呼應《聖經》創世紀第1章第3節：「神說：『要有光，就有了光。』」；球體上半與下半部之

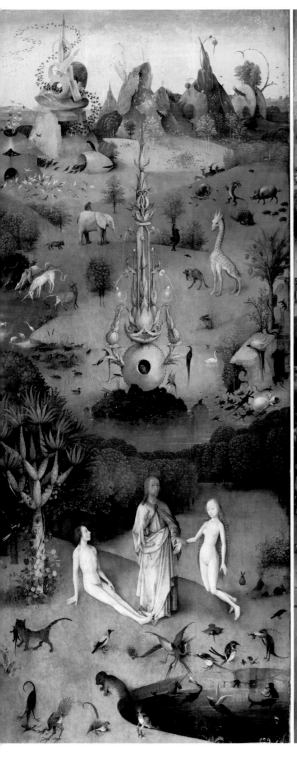
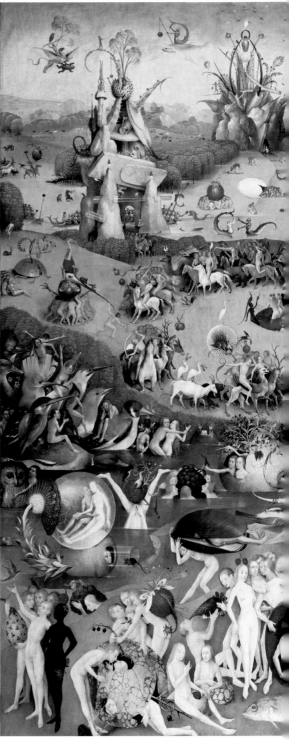

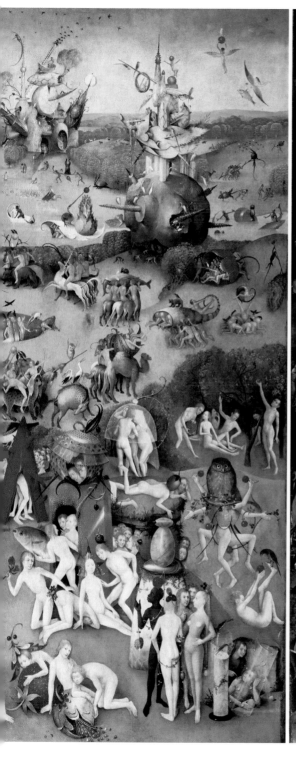
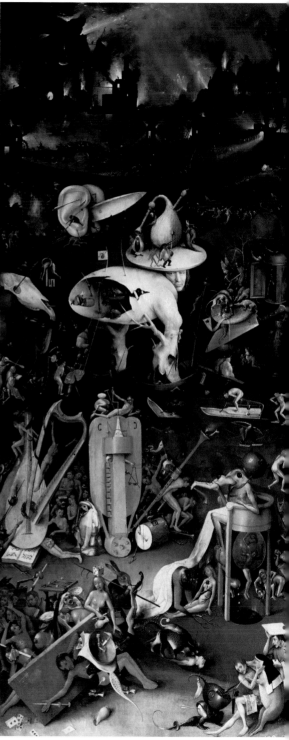

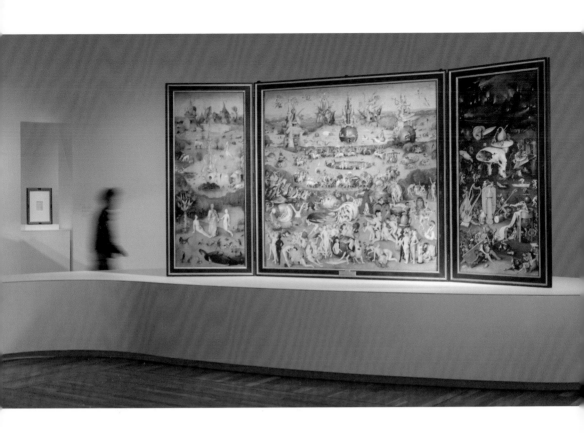

間的分隔體現出第7節：「神就造出空氣，將空氣以下的水、空氣以上的水分開了。事就這樣成了。」；球體中央、分為海與陸的平地則對應第9節：「神說：『天下的水要聚在一處，使旱地露出來。』事就這樣成了。」；而陸地上生長的花草樹木也如第11節所述：「神說：『地要發生青草和結種子的菜蔬，並結果子的樹木，各從其類，果子都包著核。事就這樣成了。』」相較佔據繪畫面積較大的地球，創造宇宙的上帝則以微小的姿態出現在畫板左上方，拿著聖經以權威性的大能「說」成了世界的創造。此外，兩面畫板的上方也分別以拉丁文寫著《聖經》詩篇第33篇第9節：「因為祂說有，就有，命立，就立。」，以及詩篇第148篇第5節「願這些都讚美耶和華的名！因祂一吩咐便都造成」再次的顯示出上帝創造萬物的奇妙與大能。

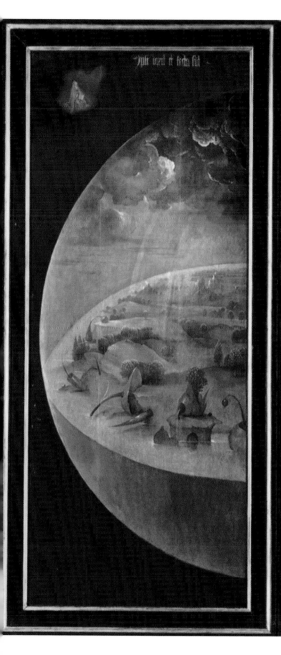
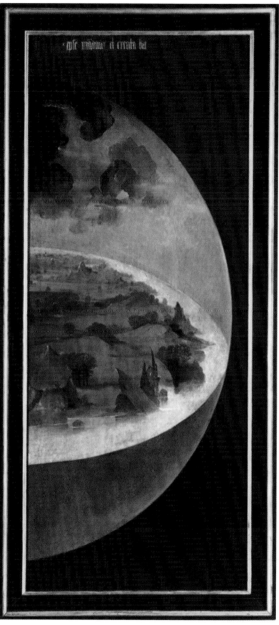

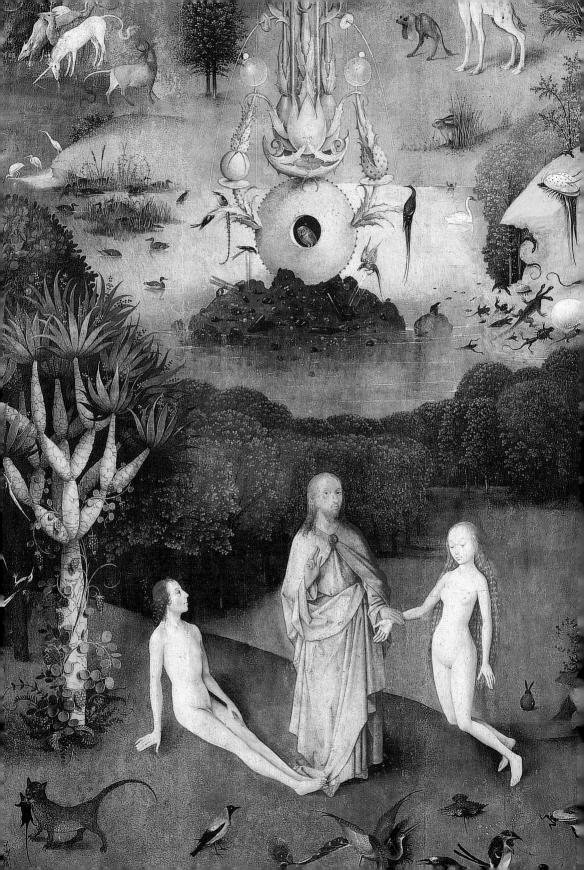

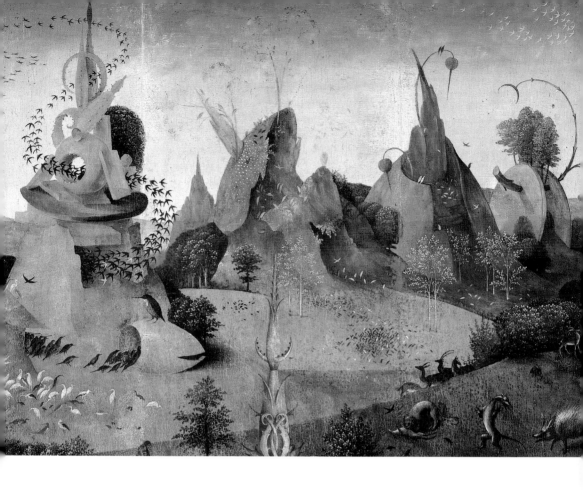

波希
夏娃的創造（局部）
〈**樂園**〉左側畫板
1490-1500
（上圖、左頁圖）

　　內部的三幅畫板，由左至右的接續著外部畫板所起首的故事，並以背景的地平線及景色，不著痕跡的將內部三面畫板串連起來。左側畫板的地點為伊甸園，畫面中，亞當從深沈的睡眠中被喚醒，身旁的上帝正準備將夏娃介紹給他。波希將伊甸園中的上帝描繪的比外部版面更為年輕，藍色的眼睛與金色的頭髮也更符合大多數人對耶穌的印象，學者推斷波希以此手法來表現基督教信仰中神的「三位一體」特性，以及耶穌於創世之時作為「道」（話語）的角色，呼應約翰福音第1章第1至3節：「太初有道，道與神同在，道就是神。這道太初與神同在。萬物是藉著他造的；凡被造的，沒有一樣不是藉著他造的。」

71

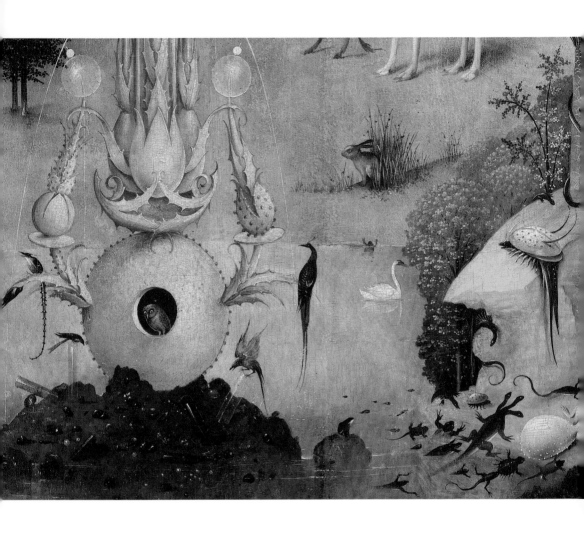

回到內部的左側畫板，由小丘陵、各樣植物及生物組成的伊甸園烘托出一片祥和的大自然氣息，位於夏娃身後玩耍的兔子有著生育的象徵之意，而亞當身後的樹木則是代表永生的龍樹。畫面的正中央「生命之泉」高聳的矗立在湖泊中心的藍色岩石丘之上，不間斷的噴出清澈的泉水。湖泊的附近充滿著各樣真實及虛幻的生物，包括長頸鹿、鳥類、大象、獅子、獨角獸等，前景中的池塘裡也聚集著三頭鳥、飛魚、獨角馬魚、拿著書本閱讀的鴨嘴獸等多隻奇幻生物。與左側畫板相連的中央畫板，延續著同樣的蔥茂色調，相互連接的天際線與地平線更加暗示著二景之間的相似空間聯貫。

波希
優美的泉水
夏娃的創造（局部）
〈樂園〉左側畫板
1490-1500

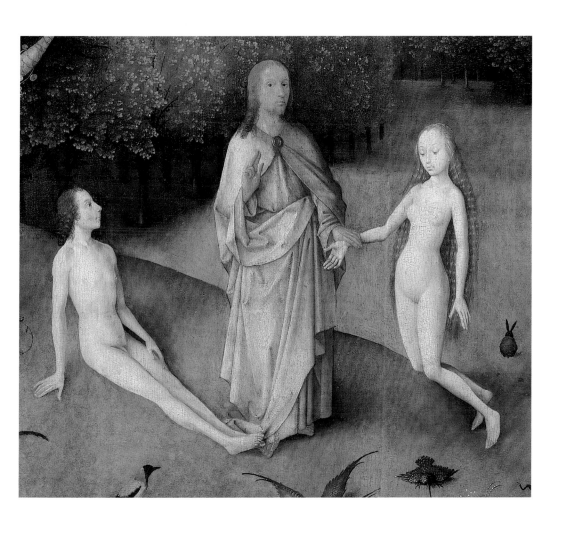

波希
夏娃的創造（局部）
〈樂園〉左側畫板

但不同於左側畫板的寬敞佈局，中央畫板擠滿了參與著各樣活動的裸身男女。這些沒有影子也沒有重量的赤裸人物與半真實半想像的神奇生物、巨型的水果及植物等遍佈在整個畫面之中。畫面後方，生命之泉的表面被許多赤裸的人物佔據，並且於表面出現深深的裂痕，暗示觀者中央畫板的景觀並非伊甸園，卻也不像伊甸園外的世界，反而更像一個不具名的虛構之地。

　　相反地，右側畫板則無疑的是一幅地獄之景。波希的地獄圖將焦點放在人類因屈服於罪的誘惑，而導致永恆毀滅的場景，並以創新的手法融入日常生活的物件，為地獄增添了幾分真實。

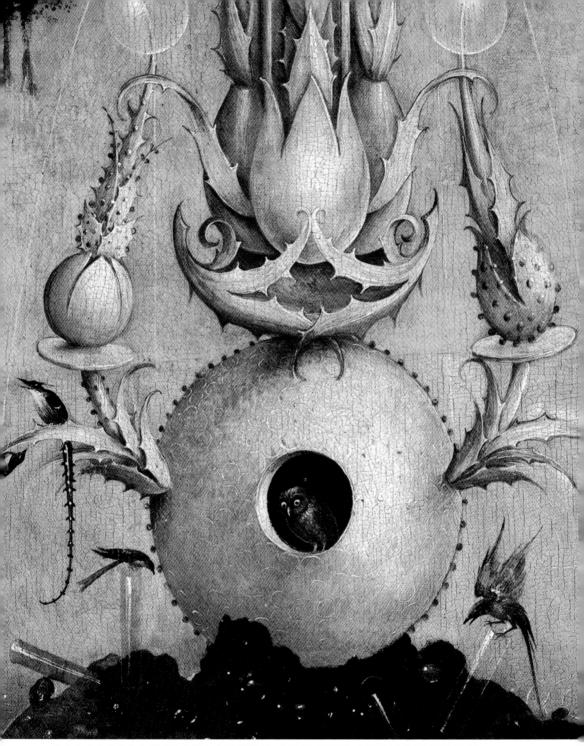

生命之泉上玫瑰色之塔（生命樹）中的貓頭鷹，為波希〈樂園〉左側畫板〈伊甸園〉局部。
波希　夏娃的創造（局部）（右頁圖）

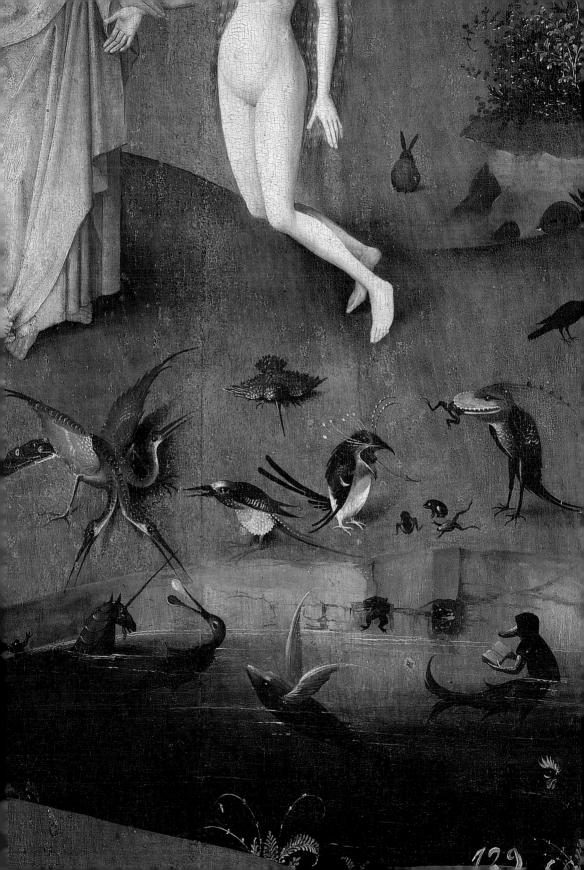

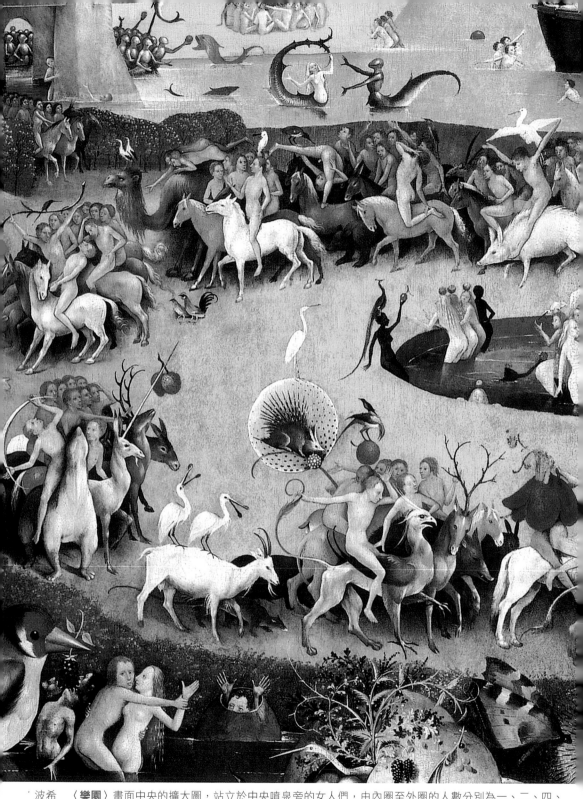

　波希　〈**樂園**〉畫面中央的擴大圖，站立於中央噴泉旁的女人們，由內圈至外圈的人數分別為一、二、四、七、十二，與年、晝夜、四季、周、月等時間單位相合。於這群女性周圍則有與十二宮呼應的獸，男人們騎在獸上環繞四周運動，無限地往返，象徵時間之輪。（左頁、右頁圖）

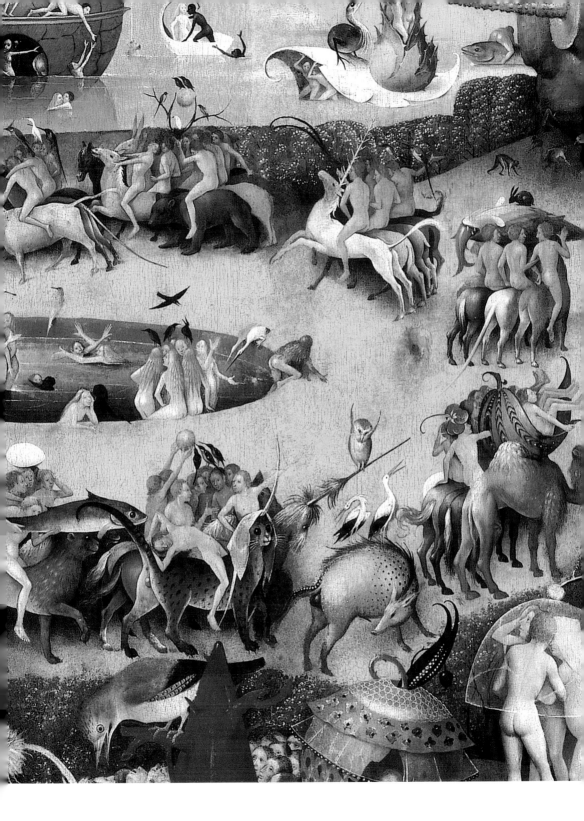

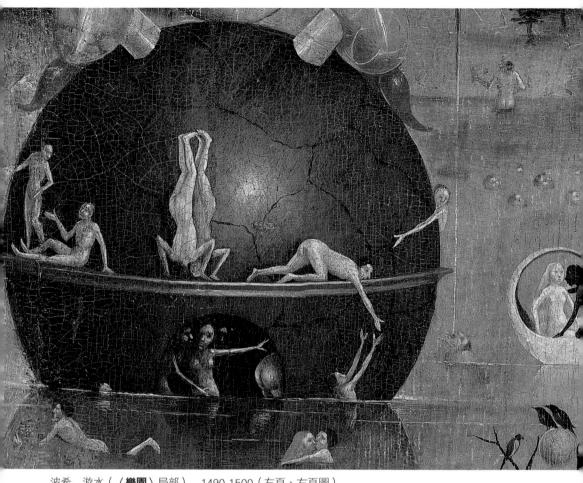

波希　游水（〈**樂園**〉局部）　　1490-1500（左頁、右頁圖）

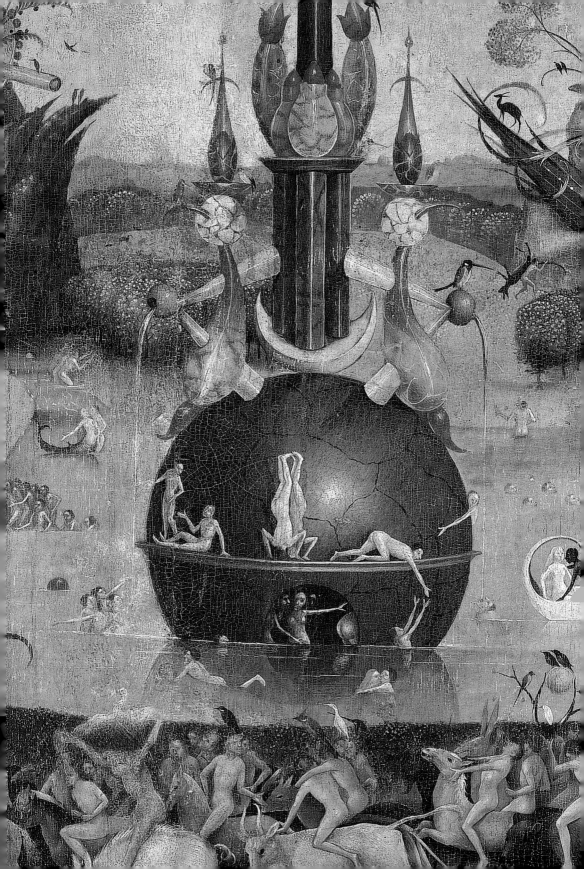

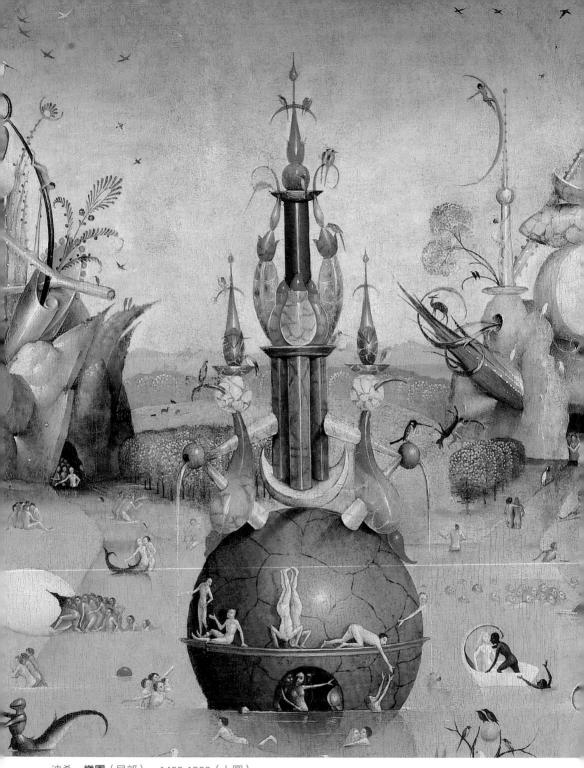

波希　**樂園**（局部）　1490-1500（上圖）
波希　飛在空中的生物（〈**樂園**〉局部）　1490-1500（右頁圖）

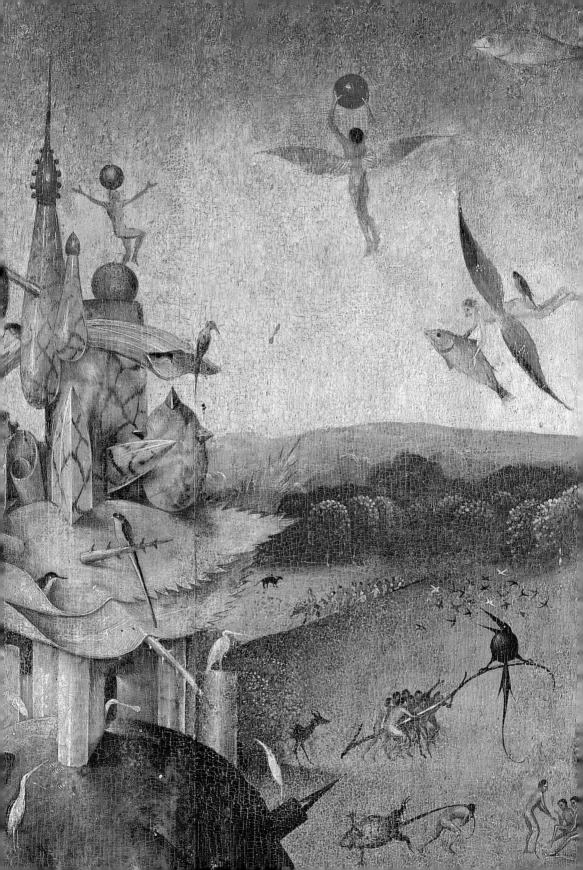

波希 〈石板的象徵〉中央畫板描繪兩塊粉紅色岩石，看似石墓，可解讀為波希對異教的暗喻。

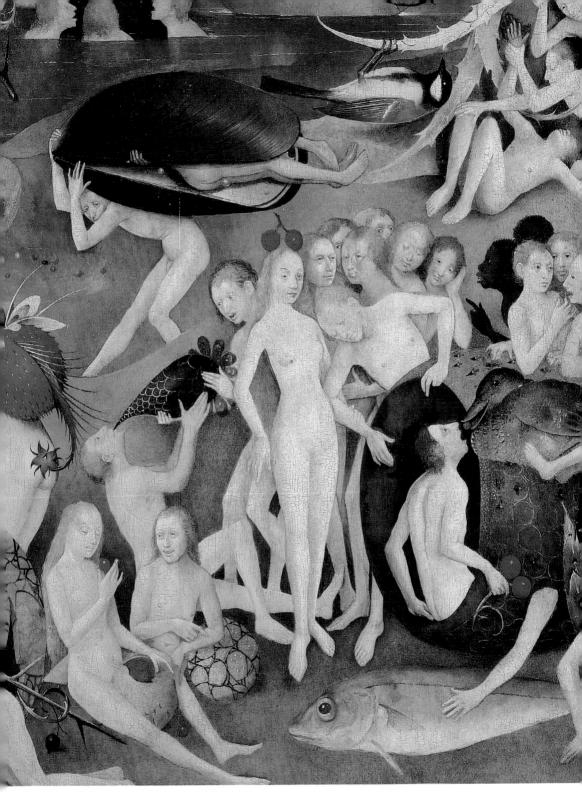

波希 〈樂園〉中央畫板畫面下方的裸身男女、魚等。

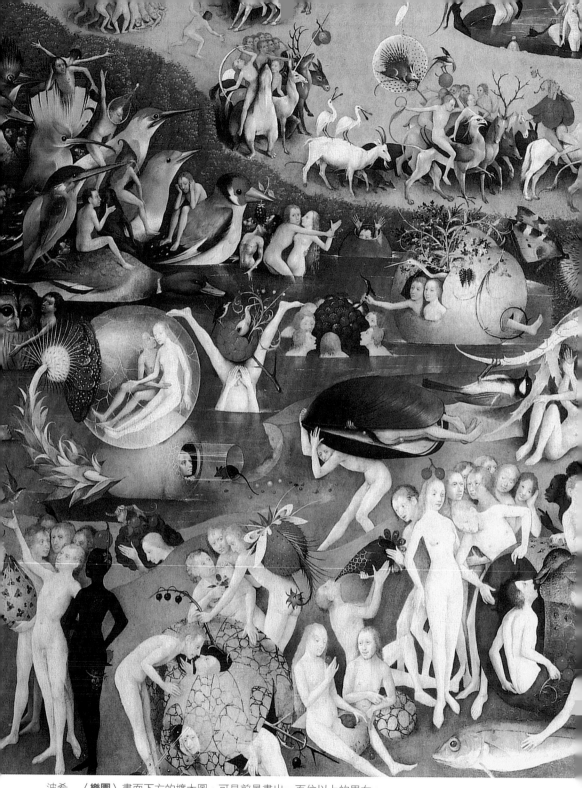

波希 〈**樂園**〉畫面下方的擴大圖，可見前景畫出一百位以上的男女。

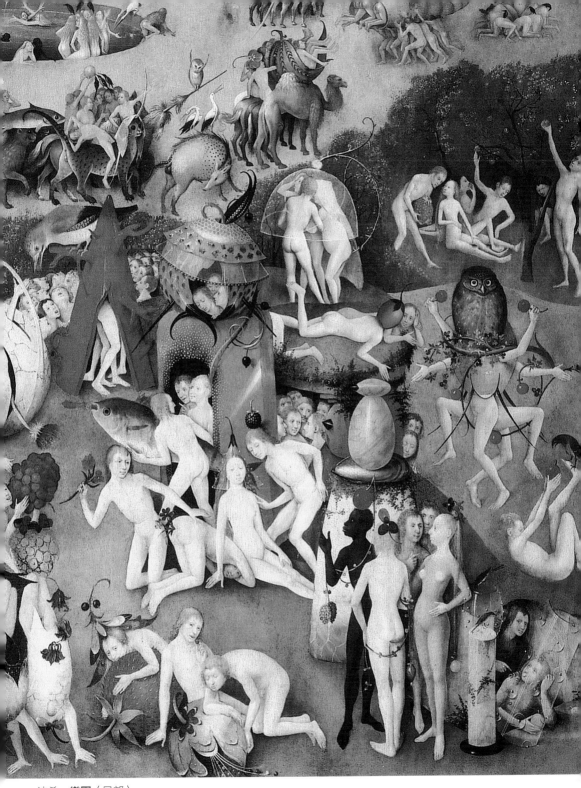

波希　樂園（局部）

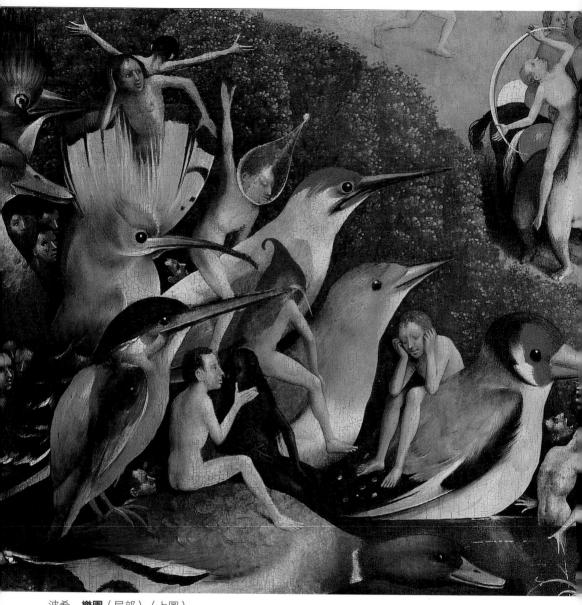

波希　**樂園**（局部）（上圖）
波希　貝殼與水果中的男女（〈**樂園**〉局部）（右頁圖）

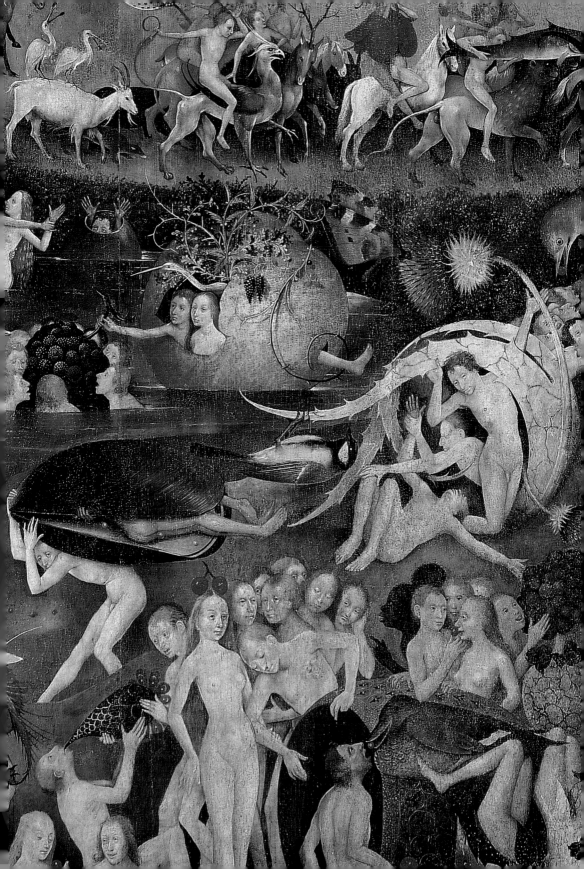

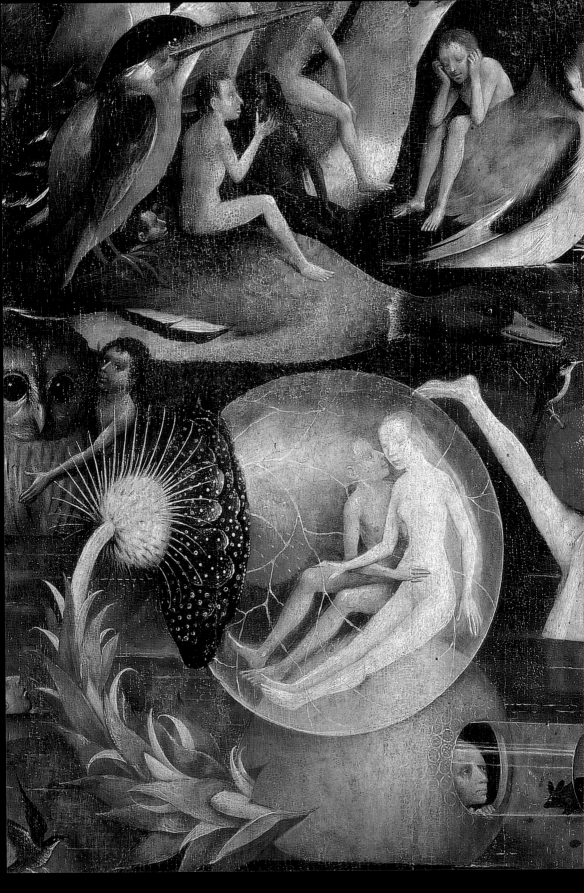

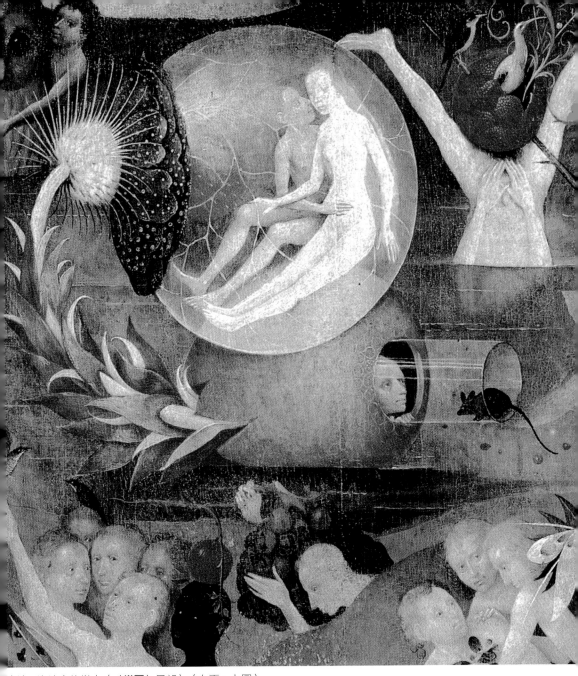

波希　泡沫中的戀人（〈**樂園**〉局部）（左頁、上圖）

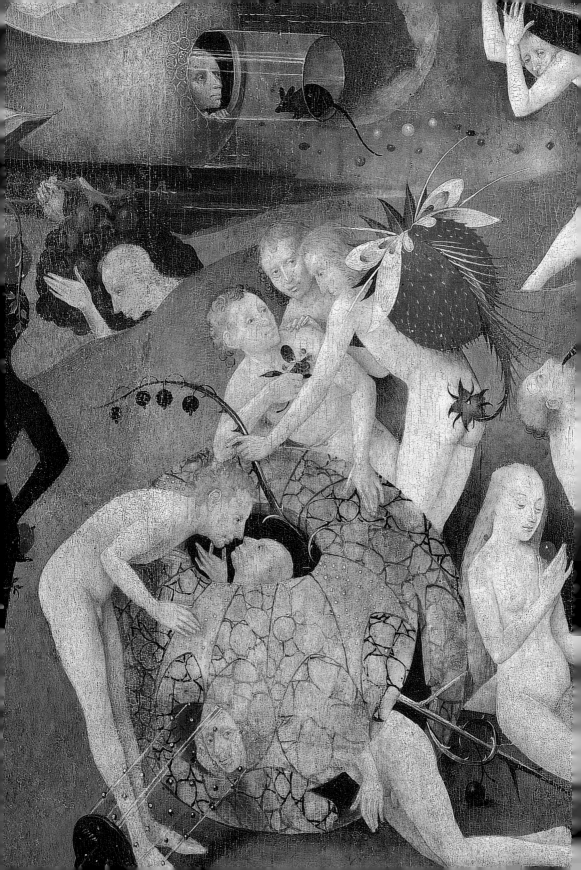

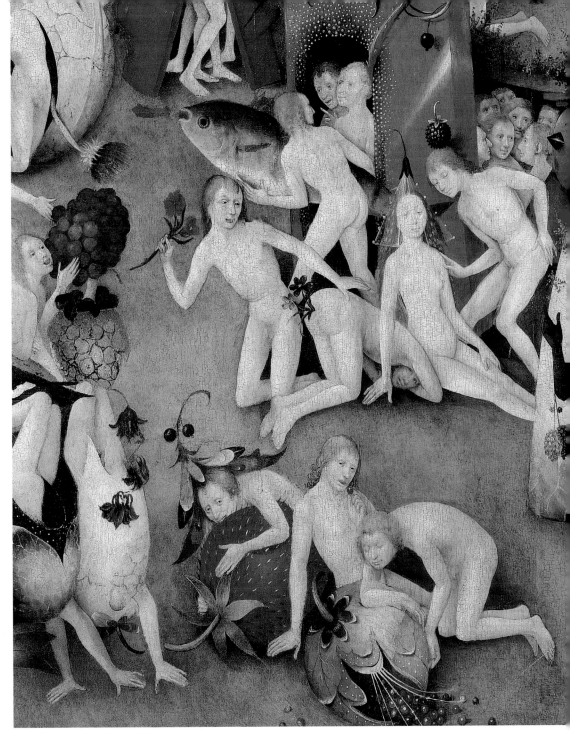

波希　〈**樂園**〉局部，以「魚」為隱喻。希臘語中的魚「ichthus」，與「耶穌・基督・神子・救世主」的
拉丁語「Iesos Christos Theou Uios Soter」頭文字相對應，魚遂為基督的象徵。另，魚在古尼德蘭地區亦是
男性性器的隱喻。

波希　紅色果物與愛的男女（〈**樂園**〉局部）（左頁圖）
波希　**樂園**（局部）（92-93頁圖）

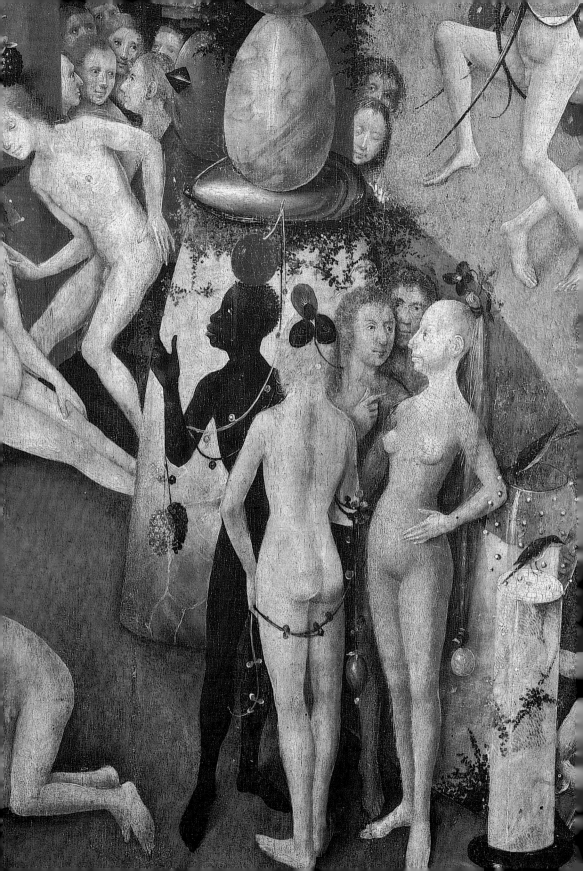

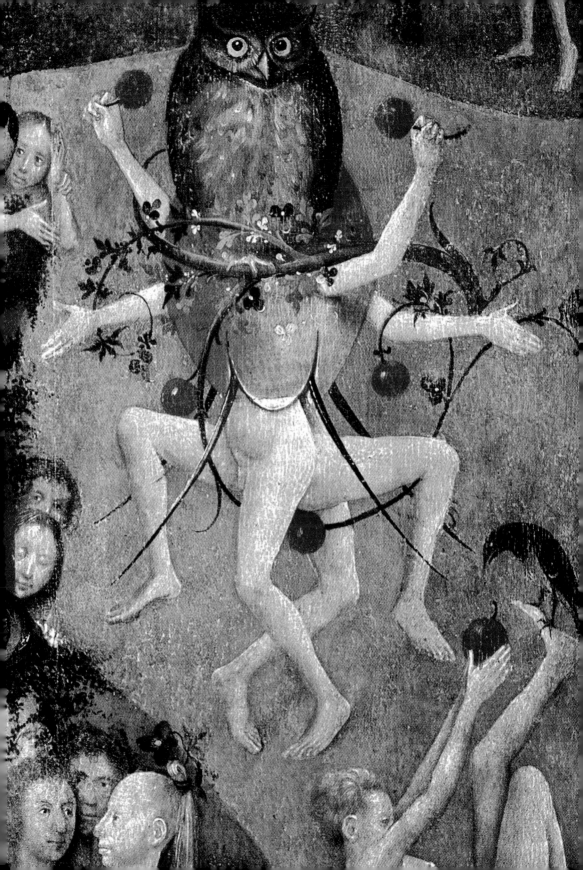

此外，地獄中完全找不到代表更新、憐憫與希望的綠色，佔據整幅畫面的深棕色則是赤貧、苦行及罪之負擔的顏色，使得右側畫板充滿冰冷、殘酷的氣氛，以此與前兩面畫板形成強烈對比與區隔。在地獄的前景可見與《聖經》詩篇有深厚關連的琵琶及豎琴，這兩件原本用來歌頌上帝之愛的樂器，在此卻被繪上代表背叛的泛黃色，並且不再被用來歌頌，而是成為折磨人的刑具。小型的戰爭於各處爆發，酷刑室、地獄酒館中處處可見受刑的人，遍佈各地的魔獸與突變動物正興高采烈的吞食著受刑之人的肉身。背景的城市在煙霧中燃燒，從城市剪影所投射出的光，照亮了一條擁擠著竄逃之人的道路，以及正準備燒毀鄰近村莊的妖魔群。

站在結凍河川之中，巨大的乳白色「樹人」帶著既渴望又絕望的複雜表情回頭凝望，其海綿狀的軀幹由龜裂扭曲的樹幹胳膊支撐著。他的頭上頂著一面圓盤，圓盤中央的粉紅色風笛是雙重性特徵的象徵，惡魔與受刑之人繞著風笛膜拜似的遊行。樹人的主軀幹是一顆破裂的易碎蛋殼，於多處被支撐主軀幹的手臂所延伸出的尖角刺穿。一個身穿連帽上衣、屁股插著箭的人正緩緩爬上通往樹人蛋殼內部的梯子，蛋殼的內部是一座小酒館，裸體的男人們坐在長桌邊喝著酒。

前景則聚集著一群以酷刑折磨受刑人的混種生物，其中一位受刑人的背後插著一把刀，另一隻混種生物舉著一支插著心臟的劍。從散落四處的骰子、棋盤與撲克牌看來，混種生物不僅折磨受刑人，還拿受刑人作為他們賭博遊戲中的籌碼，這樣的折磨不僅是肉體層面，更是心理層面的：驅使受刑人的靈魂因恐懼、焦慮、混亂與痛苦而最終神經失常。

由於波希的人生記錄極其稀少，因此很難以藝術家生平事蹟的角度去分析他作品中的含意，雖然主題與象徵元素可以依據當時的流行文化進行解碼，但波希整體的作品意涵仍然難以捉摸。〈樂園〉一作中的含意在歷經多個世紀的學者從煉金術、占星術、異端、民俗信仰、潛意識、符號學等各領域去研究後，至今仍舊未能達到統一的解釋，反而出現許多相互矛盾的解析觀

以《馬可福音》第4章第9節：「有耳可聽的就應當聽」為主題，畫面傳達被刺傷之耳必然妨礙聽覺。（〈樂園〉右側畫板）（右頁圖）

波希　樹人的酒廠（局部）（〈樂園〉右側畫板）（96頁、97頁圖）

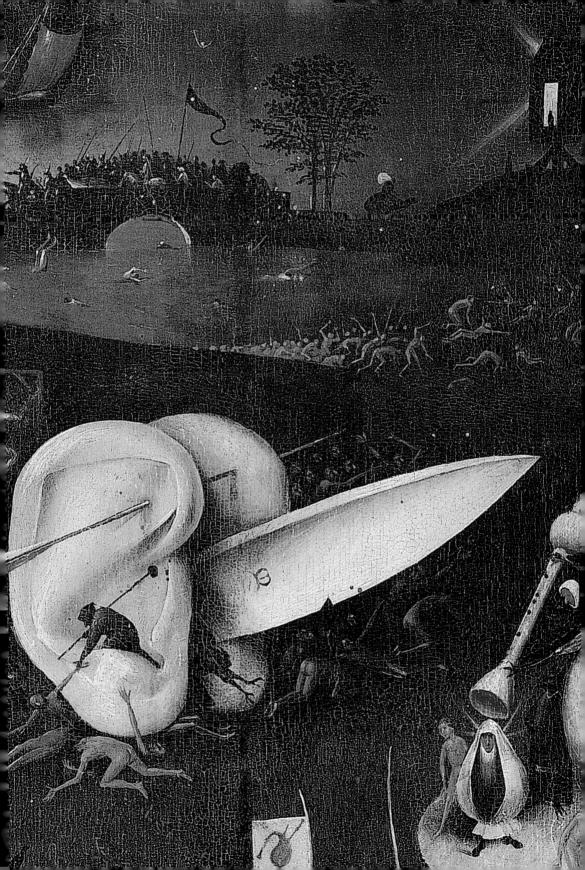

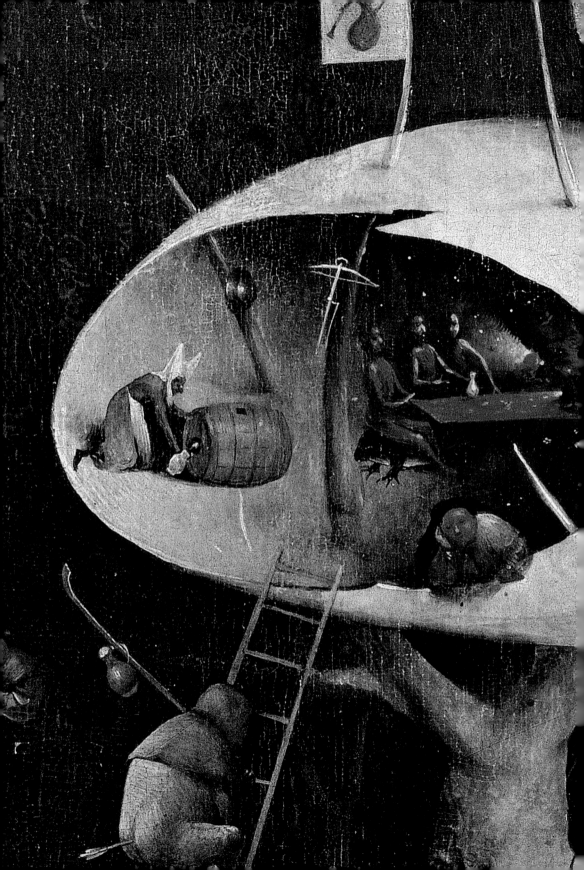

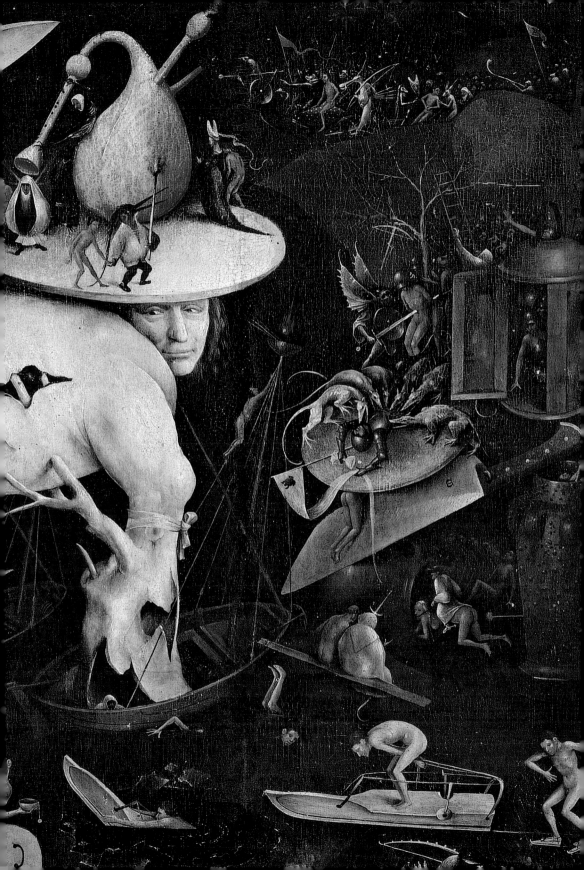

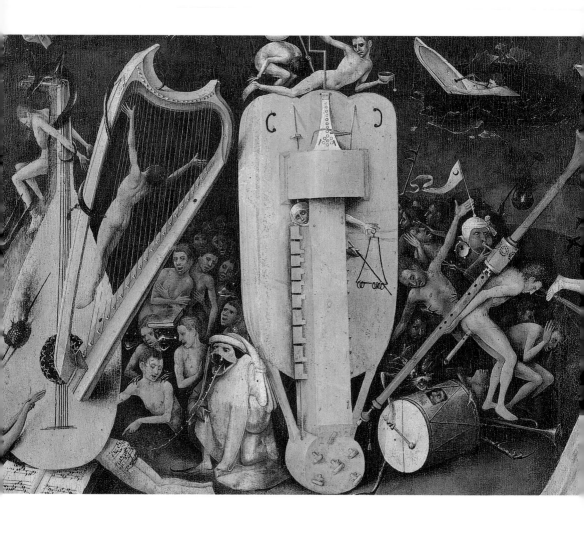

點，以下是幾種對於〈樂園〉較有根據性的可能解析：

對於罪的警告

　　一部分的藝術評論家將〈樂園〉看作對世俗歡愉之短暫性的警告。於1960年，藝術史學家路德維希·馮·巴爾達斯（Ludwig von Baldass）寫道：「波希展示了罪如何透過亞當與夏娃進入世界，既肉體的慾望如何散佈至整個地球，並且助長了所有的大宗罪，以及這些行為是如何的引人直入地獄。」查爾斯·德托爾

波希
音樂的拷問
（〈**樂園**〉右側畫板）
巨大的樂器變為拷問
道具

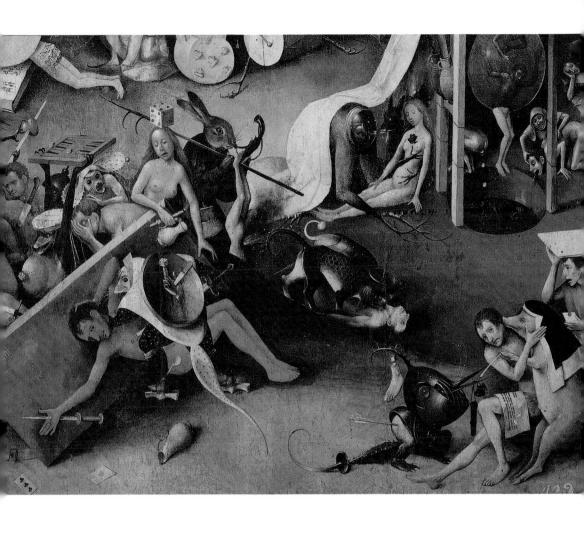

尼（Charles De Tolnay）也說〈樂園〉的中央畫板代表著「人類的
惡夢」，而「身為一位藝術家最首要的目標便是將放縱感官慾望
所帶來的邪惡後果展現出來，並且強調因慾望而得到的滿足，是
短暫且不真實性的。」支持這個觀點的學者將〈樂園〉視作一個
連貫的敘事，左側畫板描繪出人類於伊甸園中起初的純潔心智，
但是這般純樸的心智在中央畫板裡卻因墮落而腐敗，最後導致人
類落入地獄面對接受懲罰的命運。也因此〈樂園〉三聯畫裡的三
個畫板曾在歷史的不同時期中個別被命名為：情慾（Lust）、世界

之罪（The Sin of the World）、罪的工價（The Wages of Sin）。

假象天堂（False Paradise）

「假象天堂」的理論和波希其他件以道德教化為主、體現人之墮落與愚行的作品論調一致，例如〈乾草車〉的中央畫板便是自私自利、活在短暫假象中、絲毫不見後果之愚人的寫照。部分學者因此推測〈樂園〉也是「假象天堂」大脈絡下的產物。學者接著推斷波希藉由〈樂園〉中央畫板裡的大型樂園，描繪出一座天堂的假象，卻透過右側畫板暗示這座天堂最終所將引至的毀滅，不過活在樂園中的愚人們，卻毫無警覺，而繼續沉浸於短暫的世俗情慾中。

於歡樂世界的重生

德國藝術史學家威廉・弗萊格（Wilhelm Fraenger）認為〈樂園〉的中央畫板描繪的並非人性的墮落，而是人性的重生，也就是回歸亞當與夏娃犯罪之前的純真無邪，因此提出〈樂園〉中央畫板為一個「歡樂世界」（joyous world）之論點。弗萊格於1947年在《西埃羅尼姆斯・波希的千禧年》（*The Millennium of Hieronymus Bosch*）一書中寫道：波希曾是邪教「亞當派」（Adamites）的成員，該組織還有其他的稱號，如「智人知識分子」（Homines intelligentia）及「自由精神的兄弟姐妹」（Brethren and Sisters of the Free Spirit）。這個激進的組織力圖將來自天堂的純真灌入世俗的淫慾中，使活在世上的肉身能產生對於罪之免疫的靈性。

弗萊格在描寫波希的〈樂園〉時寫道：「（畫中人物）平靜地嬉戲在寧靜的花園及天然的植物間，與動植物合而為一所引發的激情是源自純粹的喜悅與幸福。」弗萊格因此視樂園中的人物所體現的性慾為自在、天真、無邪的表現。而在右側的地獄中受著刑罰的人，則是沒有遵守信仰教導而沒能通過審判的賭徒及褻瀆者。

波希 〈**樂園**〉右側畫中的地獄之景（局部）描繪在地獄中受著刑罰亡者。（右頁圖）

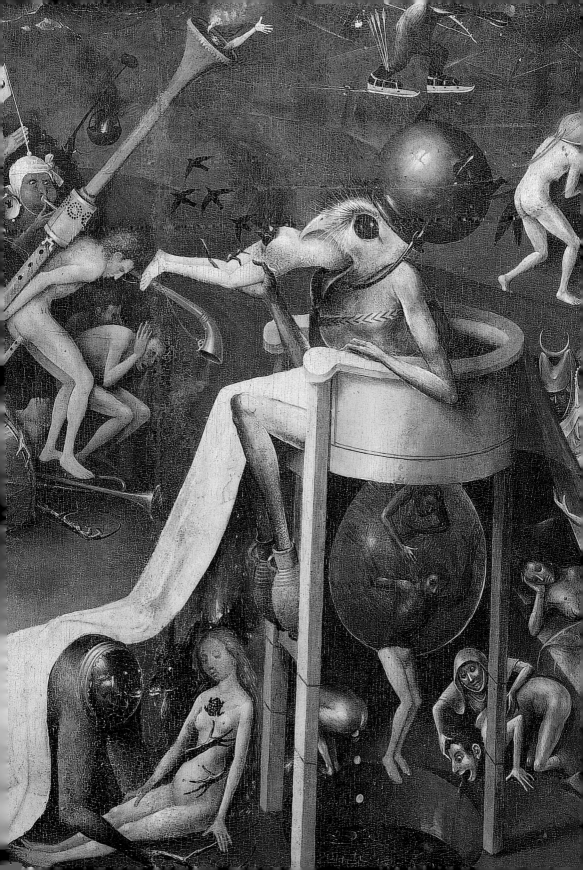

洪水前夕的尋歡作樂人性

德國文化歷史學家卡爾‧林費特（Carl Linfert）也在〈樂園〉的中央畫板中看見歡樂（joyous）的一面，卻反對弗萊格關於亞當派「無罪的性慾」之論點。林費特認為雖然畫面中人物的色情行為看似沒有遭到任何限制，卻不代表這些行為在未來不會引至死亡或其他後果。於1969年，藝術史學家貢布里奇（E.H. Gombrich）將〈樂園〉的中央畫板與創世紀的諾亞方舟連結，得出與林費特相似的觀點，認為〈樂園〉中央畫板裡的人是「人類於洪水前夕的狀態，當人們不顧慮明天的追求短暫的快樂，他們唯一的罪便是不知罪。」

雖然許多對於〈樂園〉意象的詮釋相互矛盾，但也因此使得〈樂園〉成為一件具開放性的作品。在幾個主流推論的框架之下，依然保有想像與留白的空間，邀請觀者自行填入個人的理解。也許這也是為什麼〈樂園〉歷經這麼多世紀後依舊受到大眾喜愛的原因。

約沙法之谷的判決：〈最後審判〉的末日預告

〈最後審判〉三聯畫繪於1504至1508年，外部畫板以單色調摹本畫出兩位聖人，左側為聖雅各（St. James），右側是聖巴沃（St. Bavo）。內部的左側畫板描繪反叛天使的墜落、上帝創造夏娃、人的墮落與被上帝驅逐離開伊甸園，中央畫板勾勒出聖經中所描繪的最後審判，而右側畫板則顯示地獄及掌管其地的黑暗王子。

多數的末世主題繪畫通常以天堂為主軸去體現，將筆墨著重於審判之景，不多描繪被判決之人後續的下場及刑罰，並將被救贖之人的喜樂與受判決之人的痛苦以同等的份量並列呈現。然而在波希的版本中，耶穌所在的神聖王廷（divine court）僅以微小的比例位於畫面頂端，與龐大的地獄之景相較之下顯得微不足道。這場巨型的全景噩夢勾勒出地球在最終瀕臨毀滅之時，以宇宙之災難性的力道吞噬地球上的人類。波希的描繪受到使徒約翰於〈啟示錄〉中對末世的描述，該卷書在15世紀末期重新成為人

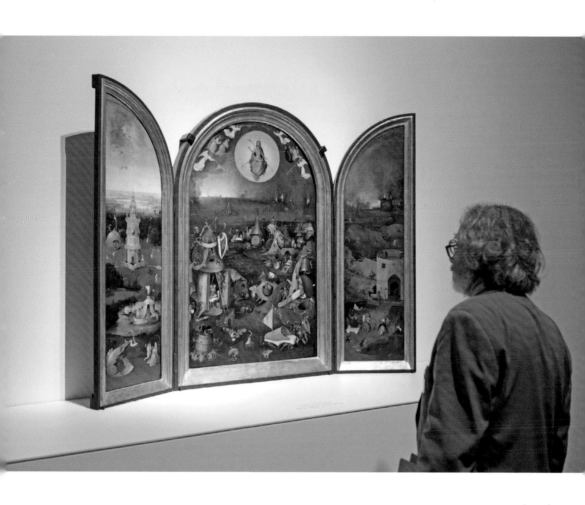

波希〈**最後審判**〉2016
於普拉多美術館展出
景。

文界的普及書卷，廣受傳閱。

　　中央畫板裡，佔據畫面正中間的寬闊峽谷，很可能是引用完整猶太聖經（CJB）版本中的約珥書第4章第2節：「我必聚集萬民，使他們下至約沙法之谷（Valley of Jehoshaphat）。我將在那裡施行審判……」裡所描繪的審判之場景。中央畫板本應呈現世界受審判之時的景象，但崩裂的大峽谷與背景中破裂燃燒的圍牆卻十分貼近右側畫板中對於地獄的描繪，使這兩個畫面難以區分。右側畫板中撒旦的軍隊正咆哮的攻擊被打入地獄之人，並開始永恆的折磨。

　　左側畫板中，伊甸園的綠色景觀佔據了三分之一的畫面。畫

波希　**最後審判**（外部門板）　1504-1508　維也納美術史美術館藏
左側為在西班牙巡禮的聖雅各，右側為尼德蘭出身的聖巴沃。

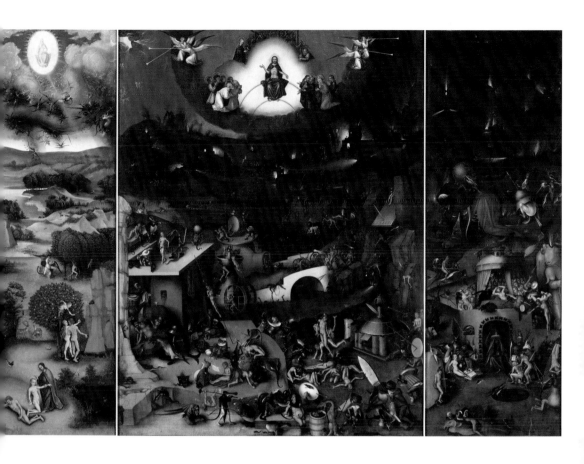

波希　**最後審判**
1504-1508
蛋彩、油彩木板
中央畫板163×128cm
左右畫板167×60cm
維也納美術史美術館藏
一般描繪的「最後審判」三聯祭壇畫，中央畫板都是描繪下地獄與昇天國之景象，波希的作品卻是描繪人類受罰、受苦難的光景。左翼畫板描繪人類被逐出伊甸園，右翼畫板則是中央畫板的延伸，描繪人們在地獄受苦的悲鳴百態。（105頁、106-107頁圖）

面的頂端，上帝在光暈中位居寶座之上，周遭的烏雲裡，天使與反叛天使激烈的戰鬥著，被逐出天堂的反叛天使變成惡魔從空中墜落。從畫面最下方往上解讀：上帝用亞當的肋骨創造了夏娃，夏娃因蛇的誘惑，吃了分別善惡樹的果子，最終亞當與夏娃被天使逐出伊甸園，進入黑暗的森林中。中央畫板裡，耶穌位於畫面正上空，被聖母瑪利亞、福音書作者聖約翰及眾使徒圍繞，逐一審判每個靈魂。天上的區域以明亮的藍色調與其餘佈滿深棕色的末世之景做出區隔。就色調與繪畫主題而言，中央畫板的最後審判與右側畫板的地獄並無不同之處。地獄之子位於紛亂燃燒的地獄中央，接收著亡者的靈魂，四周則充滿各式各樣的妖魔鬼怪及飽受酷刑的亡者。

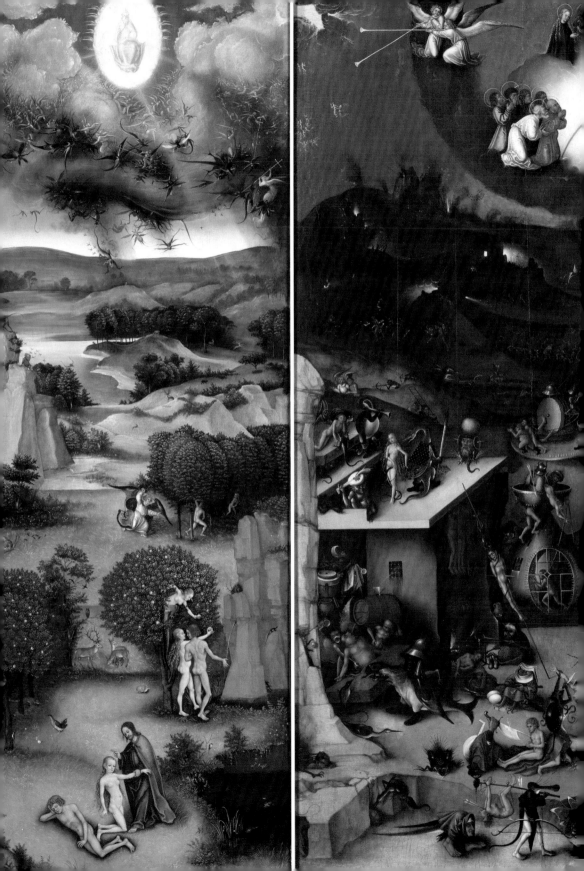

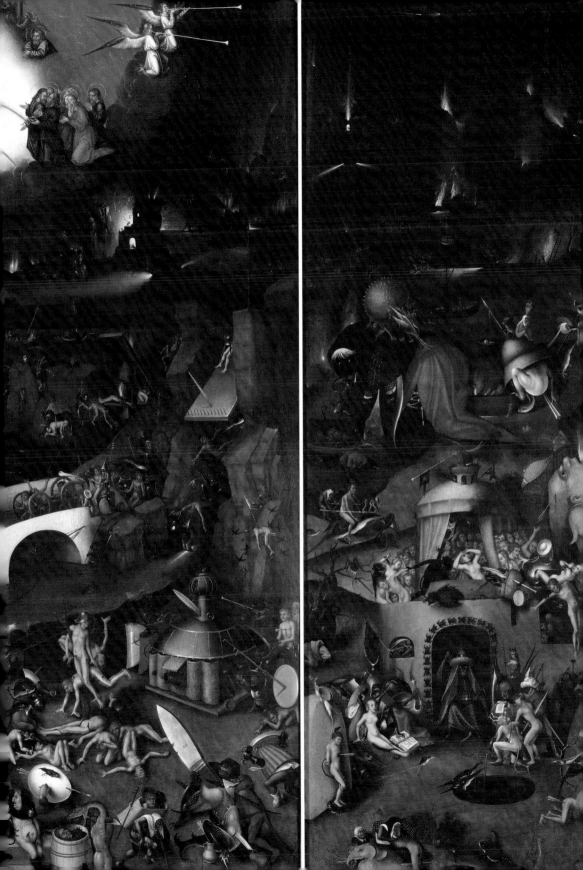

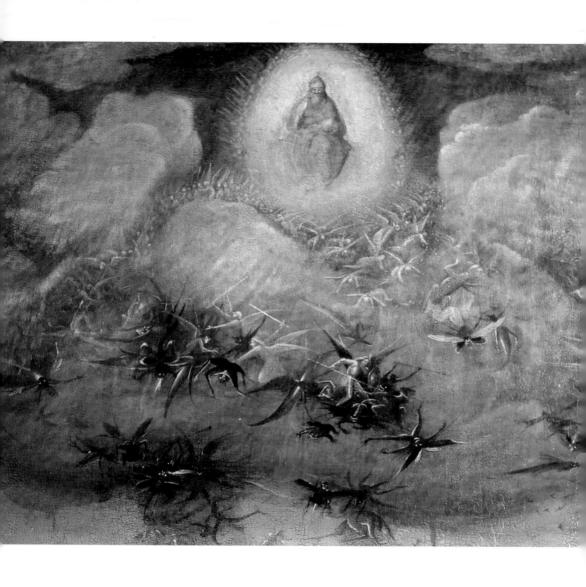

〈最後的審判〉、〈乾草車〉及〈樂園〉都以左側畫板的伊甸園與右側畫板的地獄來突顯中央畫板的核心訊息。〈乾草車〉呈現盲目之人所追求的短暫歡樂，〈樂園〉提出從「不知罪之人的罪行」至「回歸伊甸園之純真」等多重詮釋可能性，而〈最後的審判〉則直截了當的展現一個與地獄一般駭異的終極審判。

波希
天使與惡魔之戰
（〈**最後審判**〉左翼畫板
上方局部）
畫中可見天使與惡魔於
伊甸園的上空展開戰鬥

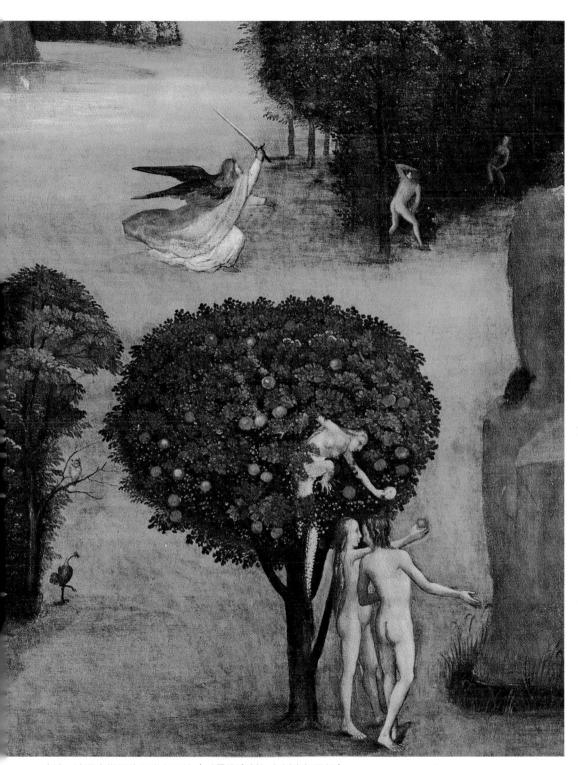

波希　被逐出樂園的亞當與夏娃（〈**最後審判**〉左側畫板局部）

波希藝術生涯晚期：真理的審判與天路客的苦行（1501至1516年）

　　波希創作的晚期，常以聖徒傳記中進行沉思或修行的聖人範本為畫作主題，這些英雄般的聖徒，在波希的畫作中不僅成為傳遞與教導信仰教條的角色，聖徒們的生活榜樣，更是世人遵守道德規範的楷模。而畫風上除了類似於中期風格的密集小型人物三聯畫之外（例：〈聖安東尼的誘惑〉），波希也發展出一套嶄新的繪畫風格。此風格不僅在作品的規模上有所改變，從三聯畫板縮減為單一畫板，畫面中也不再出現數百個小型人物擁擠於地獄的構圖，反而以結實的全身像為畫作的中心。近距離的特寫鏡頭，縮短了觀者與畫中人的距離，使觀者不僅在物理距離上更靠近畫中之人事物，連心理距離也彷若身歷其境。晚期風格代表作品包括〈聖約翰在帕特摩斯〉、〈禱告的聖傑羅姆〉、〈聖施洗約翰在曠野〉、〈隱士聖徒〉等。

天路客的修行：〈聖約翰在帕特摩斯〉之耶穌受難的心靈啟「視」

　　原屬於祭壇畫一部分的〈聖約翰在帕特摩斯〉，正面為聖約翰的肖像畫，背面所繪的則是耶穌的受難。該作是備有波希簽名的作品之一，且畫作裡很可能包含藝術家的自畫像。〈聖約翰在帕特摩斯〉描繪《聖經》最後一卷書〈啟示錄〉、〈約翰福音〉、〈約翰一書〉、〈約翰二書〉的神秘作者暨跟隨耶穌的十二使徒中的使徒約翰。

　　聖約翰因在羅馬統治時期傳講基督教福音，而遭放逐到帕特莫斯島（Patmos），在那裡寫了《聖經》的最後一卷書〈啟示錄〉。〈啟示錄〉的一部分是寫給基督教早期七個主要教會（亞細亞的七個教會）的書信，書信提及一系列的預言與異象，其中包括巴比倫的妓女與野獸，以及耶穌再度降臨時的審判。在〈聖約翰在帕特摩斯〉一作中，聖約翰坐在一個小山丘上，左手拿著

波希
三位隱修士（中央畫板
1493　油彩木板
威尼斯杜卡勒宮畫廊藏
（右頁圖）

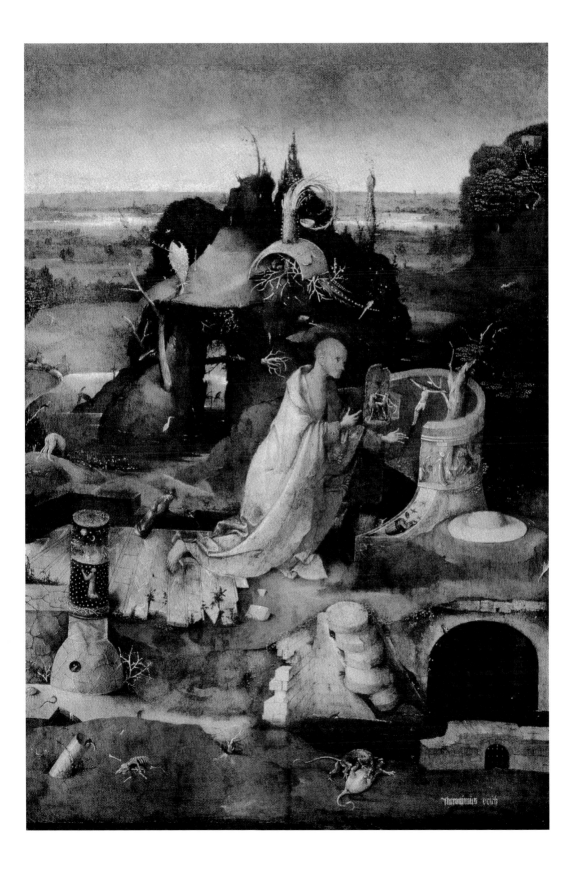

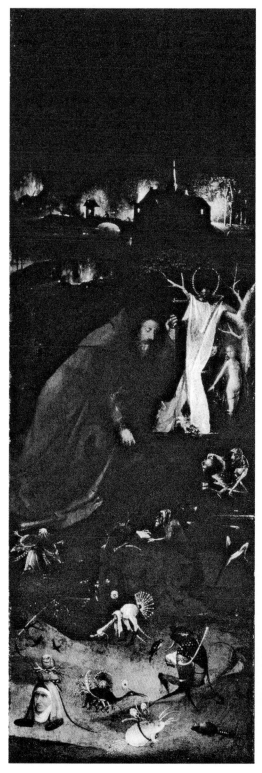
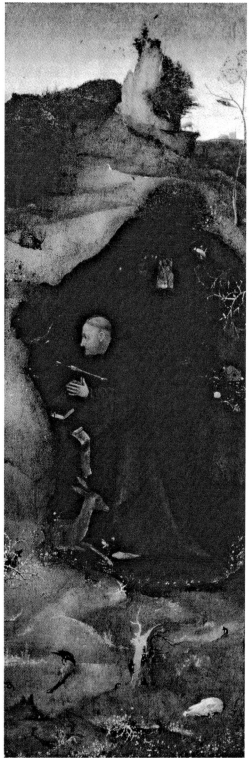

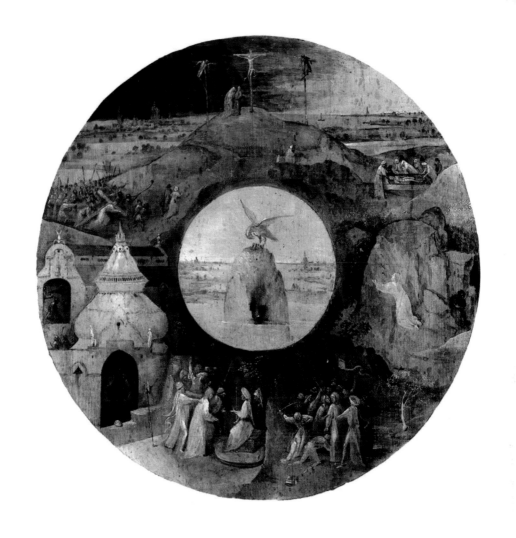

波希
聖約翰在帕特摩斯
（外部門板）
1504-1505（上圖）

波希
三位隱修士（兩側畫板）
1493　油彩木板
威尼斯杜卡勒宮畫廊藏
（左頁二圖）

一本翻開的書，右手握著一支羽毛筆，墨水瓶與削羽毛筆的小刀，以及代表聖約翰使徒的獵鷹則一同出現在畫面下方。位於中景的天使有著似孔雀羽毛的翅膀，天使伸手指向天空中好似太陽的金色發光圓盤。圓盤中，身著藍色外袍、坐在彎月上的聖母瑪利亞抱著嬰孩耶穌向聖約翰傳遞末世異象的啟示。在聖約翰身後的高大樹木旁是一個極簡又細瘦的十字架，而位於右下角的混種生物，則很有可能是波希的自畫像。這隻混合了鳥與昆蟲，卻有著一張人類面孔並且戴著眼鏡的生物，不僅象徵著惡魔，也代表著藝術家自己。生物的下方可見因時間而磨損的藝術家簽名。

　　畫板的背面是個棕灰色調的圓形圖，波希在圓形中以一系列

的連環敘述拼湊出耶穌受難的故事。圓形的中央，一隻鵜鶘以自己的血液餵食孩子，象徵耶穌為人類的自我犧牲。若將此圓形圖視為一面鏡面，位於五點鐘方向的場景是耶穌於客西馬尼園被使徒猶大背叛及遭逮捕的場景。從五點鐘方向順時針移動，下一個場景是耶穌被帶去見法官，然後遭受毆打與鞭刑；十點鐘方向顯示耶穌背著十字架前往各各他山，十二點鐘方向的圖中耶穌被釘十字架，一點鐘方向的圖中耶穌的屍體被放入墓穴；三點鐘方向是最後一個場景，顯示耶穌從墳墓裡復活。而圍繞雙圓形圖的深色地帶則充滿著各種奇異的生物，包括一個騎著巨型飛魚的人、住在桶子裡的男人、張著嘴的大魚、十字架，以及更多眾人熟悉的波希風格生物。整個背面畫板的雙圓型結構好似一個眼球的虹膜與瞳孔，波希以此向觀者啟「視」耶穌的受難，使耶穌的受難路徑成為觀者的心靈途徑指南。

成聖的考驗：〈聖安東尼的誘惑〉之耶穌受難的榜樣

　　波希的精神英雄一向是那些經歷身體與精神折磨，卻對信仰依舊堅定不移的聖徒，並且波希在所有聖徒中最鍾愛聖安東尼。繪於波希創作生涯末期的〈聖安東尼的誘惑〉三聯畫以東方教會的教父之一亞塔那修（Athanasius of Alexandria）所撰寫的《聖安東尼的生命故事》（*Life of St. Anthony*）為範本，描繪聖安東尼‧阿伯特（St. Anthony Abbott）生命中遭受精神與肉體磨難的故事。波希透過三聯畫裡左側畫板中的肉體刑罰、中央畫板中的黑暗勢力，以及右側畫板中食物與色慾之誘惑，體現出聖安東尼在艱鉅的世俗誘惑中依靠信仰的最終勝利，並呼應耶穌受難的刻苦精神。根據《聖安東尼的生命故事》的記載，聖安東尼在西元約250年出生於埃及，成年時變賣了所有財產，前往埃及的沙漠隱居，並在接下來的20年間過著與世隔絕、沉思隱退的生活。之後聖安東尼被說服離開在曠野的生活，組建了第一個修道院，也因此被視為是修道院理念的創始人。在沙漠中的孤立生活並不代表沒有來自罪的誘惑，但聖安東尼對罪的堅毅抵抗，使他成為波希與其同時代之人在信仰裡的最佳典範。

波希
聖約翰在帕特摩斯
1504-1505　油彩木板
63×43.3cm
柏林市立美術館藏
（右頁圖）

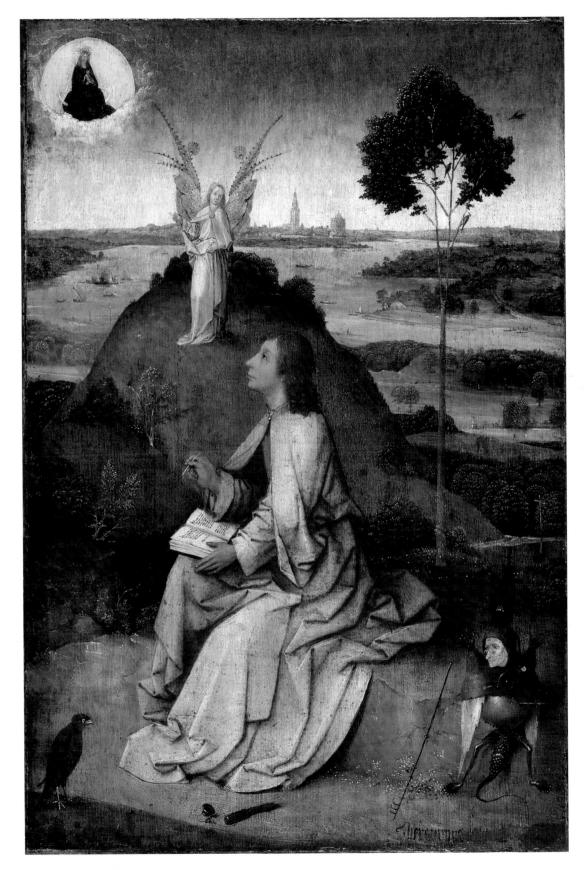

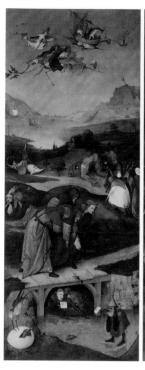
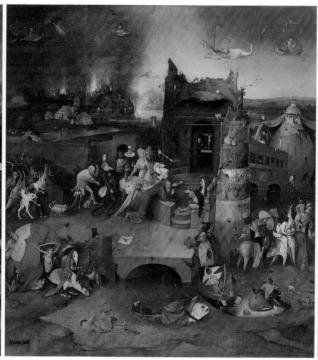
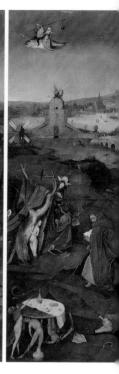

　　〈聖安東尼的誘惑〉的左側畫板描繪出傳奇中聖安東尼與惡魔的征戰與落敗，畫面上方，聖安東尼被惡魔夾持在空中，看似孤立無援，卻未停止虔誠地禱告。畫面下方，戰敗的聖安東尼失去意識的被兩名男修道士及一名信徒攙扶過橋，學者根據信徒的面容推斷，其信徒乃是波希的自畫像。聖安東尼一群人所通行的橋有著重要的含意，象徵著從世界前往天堂，或從世俗私慾前往屬靈境地的道路，而聖安東尼在跨越「兩界」的橋樑後再次甦醒。橋樑下方，三隻生物窩在結冰的湖泊上，其中外型像修道士的生物正讀著一封信。湖上還有一隻穿著冰鞋的惡魔鳥：它的下喙末端插著一張寫著「胖」的信紙，這很有可能是波希有意諷刺買賣聖職醜聞（意指以金錢買賣教會職位之罪行）的暗示。

　　右側畫板則以「聖安東尼的默想」為主題展開。畫面中一名由魔鬼變成的裸體女人從樹幹縫隙裡像外窺視，一隻蟾蜍為她掀開搭在樹幹周圍的簾子。女人以赤裸的身體誘惑著聖安東尼 （圖見

波希
聖安東尼的誘惑
1505-1506　油彩木板
中央畫板131.5×119cm
兩翼畫板131×53cm
里斯本國立美術館藏

波希
誘惑聖人的裸婦
（〈聖安東尼的誘惑〉
右側畫板局部）
（右頁圖）

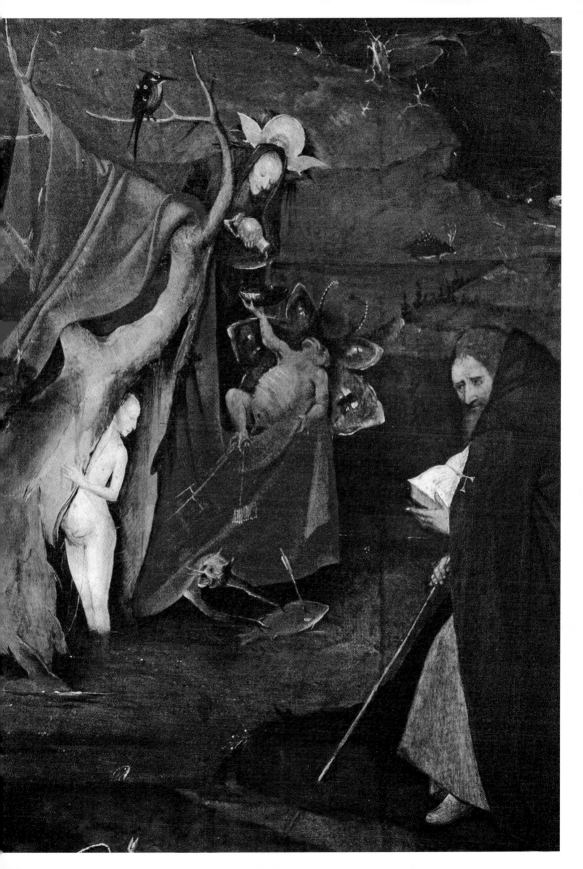

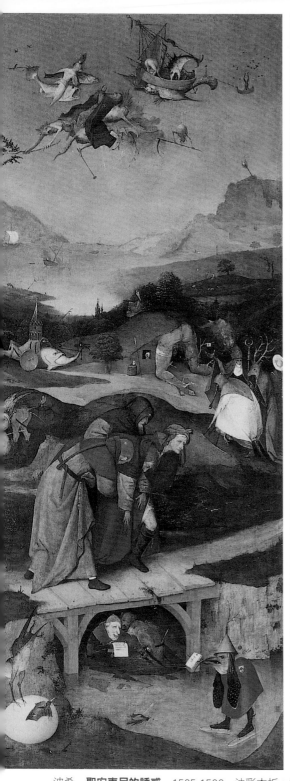
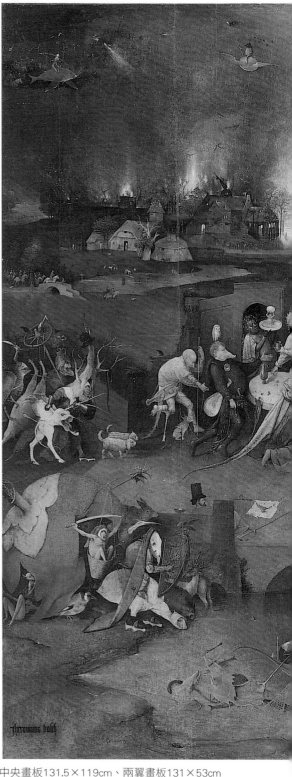

波希　**聖安東尼的誘惑**　1505-1506　油彩木板　中央畫板131.5×119cm、兩翼畫板131×53cm

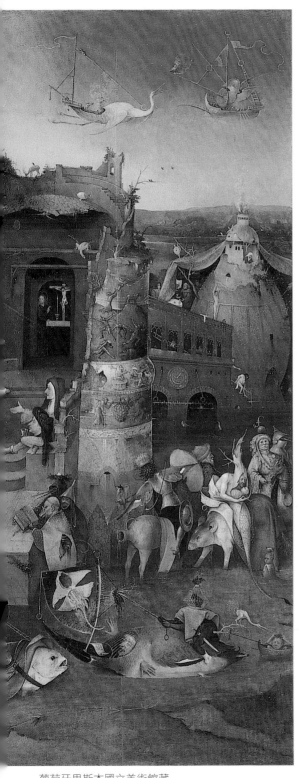

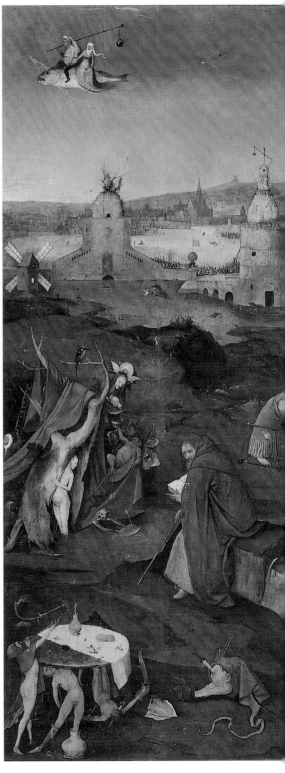

葡萄牙里斯本國立美術館藏

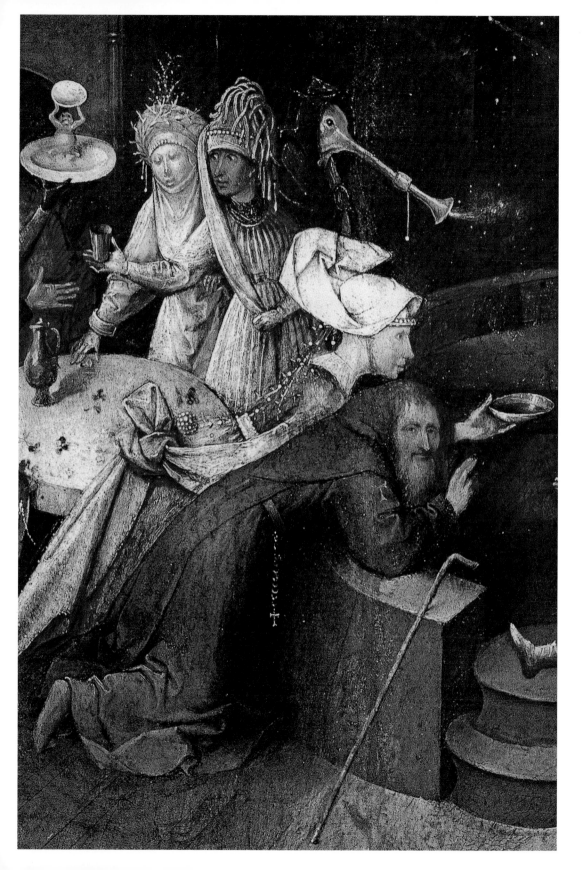

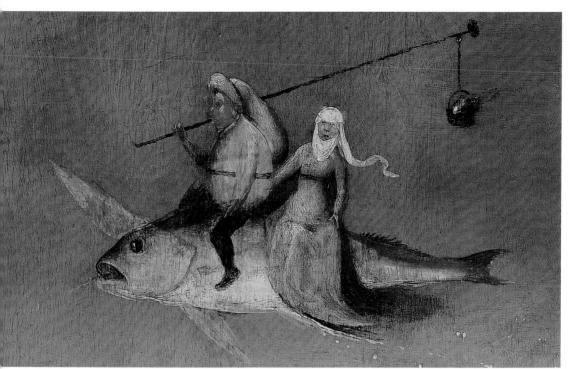

117頁），但聖安東尼撇開了視線，手拿聖經的望向觀者。前景中則是一張擺放了麵包與葡萄酒的餐桌，桌子的桌腳卻是由裸體的人類以畸形的姿態組成，呈現出美食的誘惑與飢餓的折磨。

中央的畫板塑造了一個佈滿罪惡誘惑的世界，脫離的唯一路徑是依靠上帝的真理與信念，陷於各樣誘惑中的聖安東尼正是堅定行走於這條路徑之中的楷模。畫面的正中央，聖安東尼跪在一座廢墟之塔前，舉著祝福的手勢指向廢墟之塔中幽暗房間裡、一

波希
聖安東尼的誘惑（局部）
1505-1506　油彩木板
葡萄牙里斯本國立美術館藏（上圖、左頁圖）

馬德里普拉多美術館於2006年舉行波希逝世五百周年紀念回顧大展展場一景，圖中作品為〈聖安東尼的誘惑〉。（下圖）

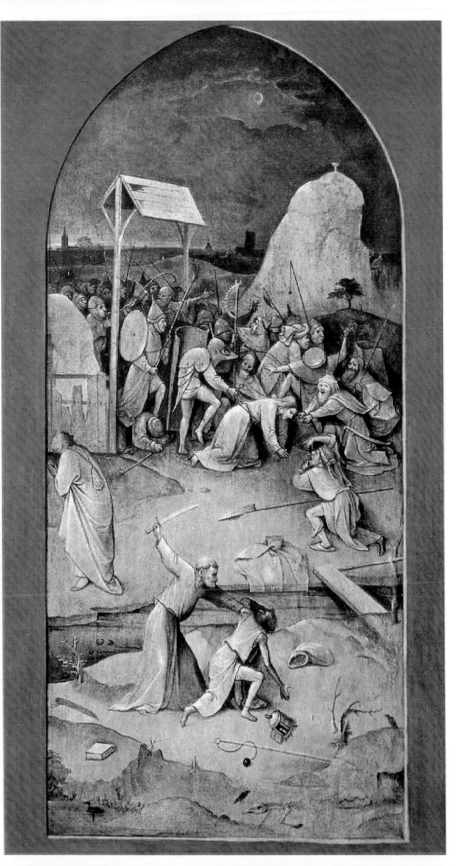

波希
聖安東尼的誘惑
（外部門板）
1505-1506
131×53cm
里斯本國立美術館藏

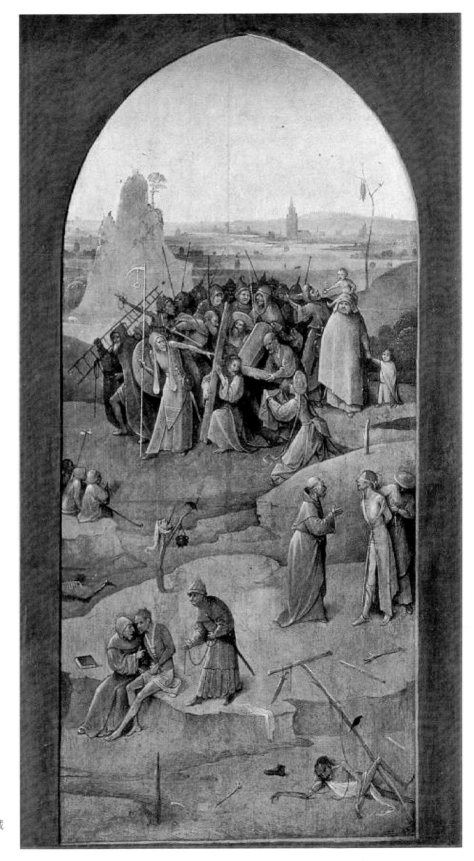

波希
聖安東尼的誘惑
（外部門板）
1505-1506
131×53cm
里斯本國立美術館藏

樣比著祝福手勢、站在掛著耶穌受難像十字架旁的耶穌本人。聖安東尼的身邊環繞著各種稀奇古怪的生物：一位端著白色盤子的黑人女祭司，盤子上站立的蟾蜍是巫術與奢侈的象徵；一隻象徵異教白色的貓頭鷹站在一名豬形臉的黑衣人士頭上；一名跛腳的殘廢人士正準備領用聖餐……。位於畫面正中央的聖安東尼以明顯的手勢指向耶穌的方向，卻無人隨著他所指的方向看去。這使耶穌的受難及犧牲與歡慶的群眾、褻瀆神的惡魔及祭司形成強烈的對比。

聖安東尼面前通往祭壇房間的道路是通暢的，敞開的房門裡，耶穌正定睛凝視著聖安東尼，展現在混亂又充滿誘惑的世界中，聖人與神之間的連結仍舊毫無阻撓，也沒有事物可阻擋聖人靈魂的昇華。此外「敞開之門」於中世紀時期象徵著耶穌，因《聖經》約翰福音第10章第9a節耶穌說到：「我就是門；凡從我進來的，必然得救……」。而廢墟之塔柱子上的浮雕則敘述著《聖經》舊約〈出埃及記〉與〈民數記〉中的故事，最上方顯示摩西從上帝手中接受十戒，中間是以色列人拜自己造的金牛犢，而最下方則是約書亞與迦勒去窺探神所應許的迦南地，並從那地砍了一串葡萄回來，作為神信實諾言的證據。有學者更深入的推測，這座立於畫面正中央的塔，創造了一個連結《聖經》舊約與新約的紐帶，因此聖安東尼所跪之處正是至聖所（Holy of Holies）——猶太教「會幕」的聖殿中最內層的位置，暨是上帝的居所——的門檻前，也就是與上帝最親近的地點。聖安東尼以自身處境為例的提醒著觀者，不管在各樣的紛亂中，每個人都需要以自己的良心來選擇服從情慾，或選擇依靠上帝戰勝罪惡。

聖安東尼於試探之中堅定的信仰根源，來自外部畫板中耶穌受難的榜樣，外部畫板所描繪的耶穌受難記也與內部中央畫板裡，耶穌在廢墟之塔中掛著的耶穌受難像的十字架相互呼應，形成強烈的內外連結。外部畫板的左側繪著耶穌於客西馬尼園被大祭司的人馬逮捕的場景。畫面背景中一群士兵圍著跌倒的耶穌；左邊靠邊框的人物則是耶穌的門徒猶大，在以親吻為暗號出賣了耶穌後正準備逃跑。前景中描繪著門徒彼得拿刀砍向大祭司的奴

波希
聖安東尼的誘惑
1510-15年後
油彩畫板
73×52.5cm
馬德里普拉多美術館藏
（右頁圖）

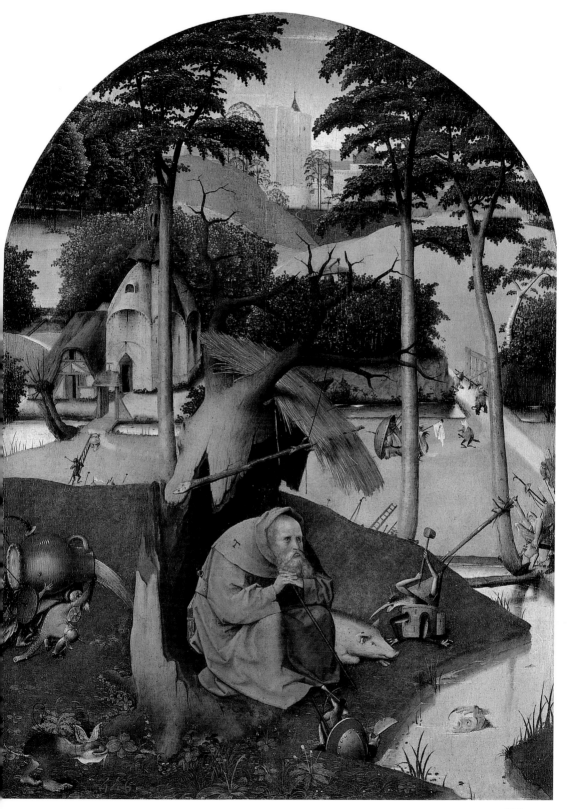

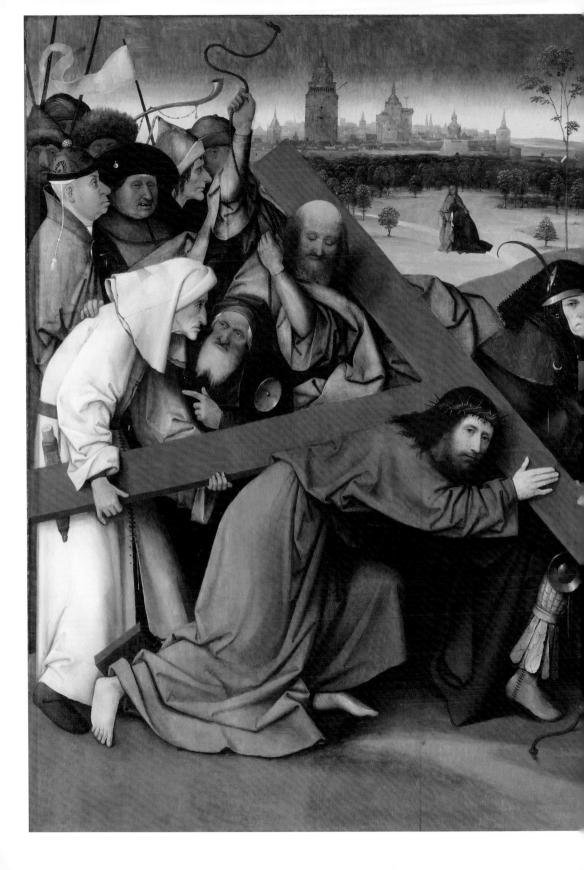

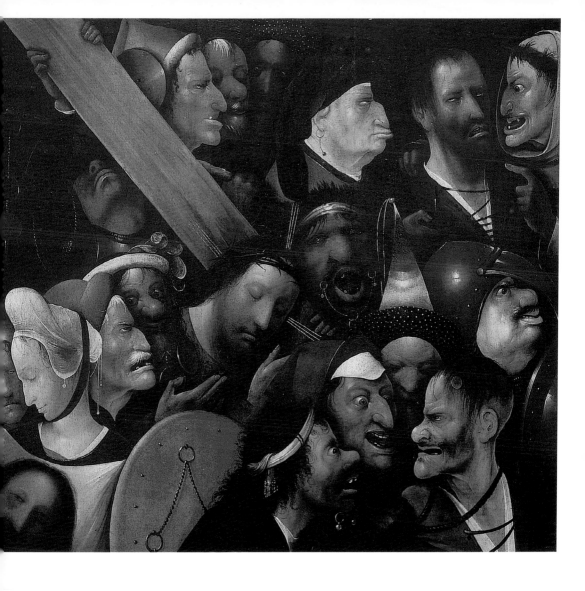

僕馬勒古，削掉了他的右耳。右側畫板的背景中則勾勒出背著十字架的耶穌，圍繞在耶穌身旁的群眾裡包括後來幫助耶穌背十字架的古利奈人西門，以及聖薇洛妮卡。前景中描繪著與耶穌同定十字架的兩個盜賊，但最終只有一名盜賊接受了耶穌的信仰，得到了永生的救恩。耶穌於受難時所受的殘酷折磨與十字架所代表的沈重代價，都成為聖人面對磨難時的精神榜樣，也因此聖安東尼能在百般的試煉中抵擋罪惡的誘惑。波希也再次透過〈聖安東尼的誘惑〉警惕觀者，在困境中更該思想耶穌的受難，從中獲取

127

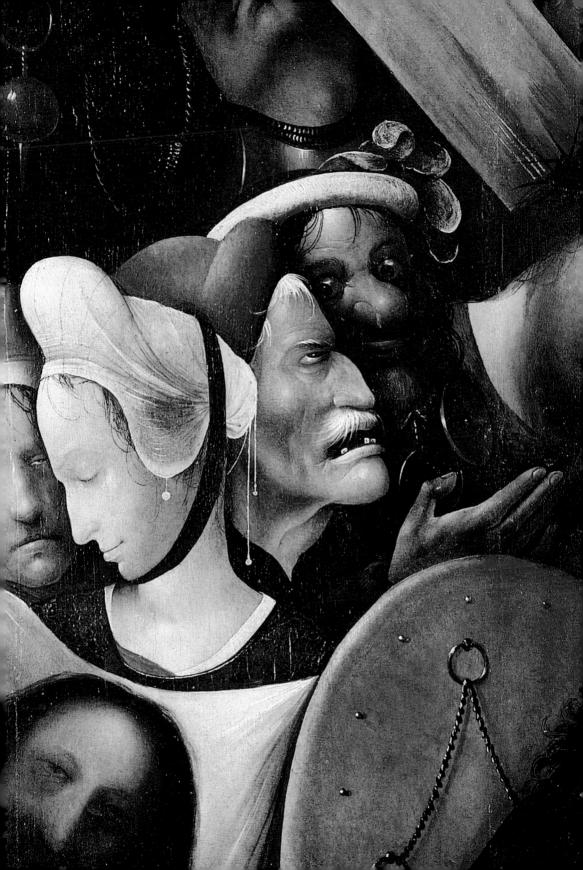

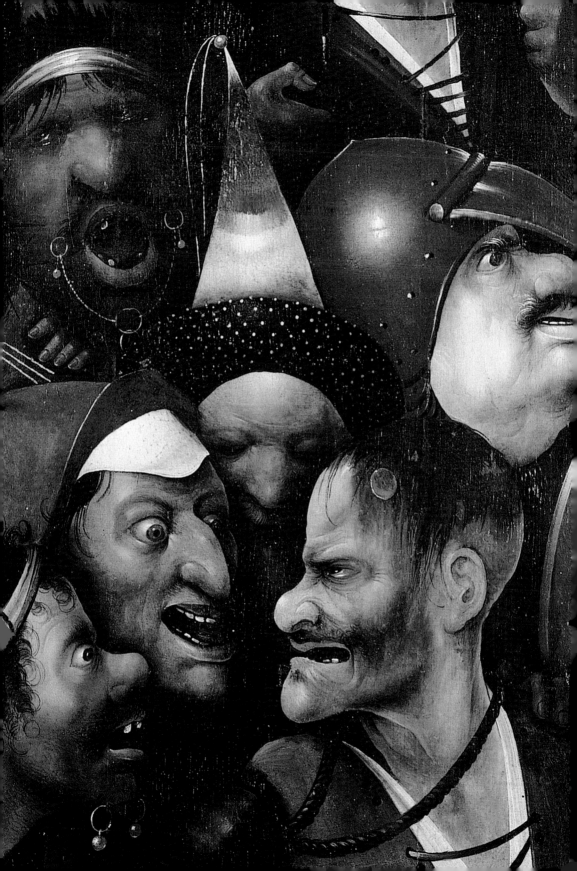

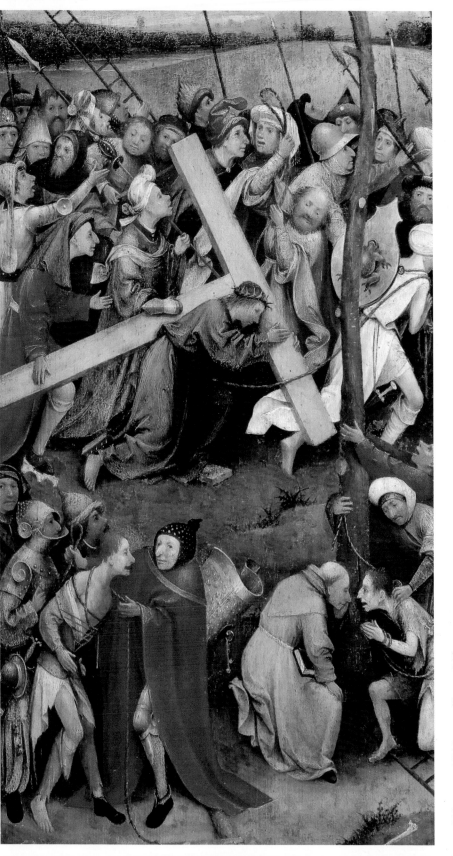

波希
背負十字架的基督
1550 油彩木板
維也納美術史美術館
（左頁圖）

波希
聖克里斯多福
1496 油彩木板
113×72cm
鹿特丹凡波寧根美術
藏（右頁圖）

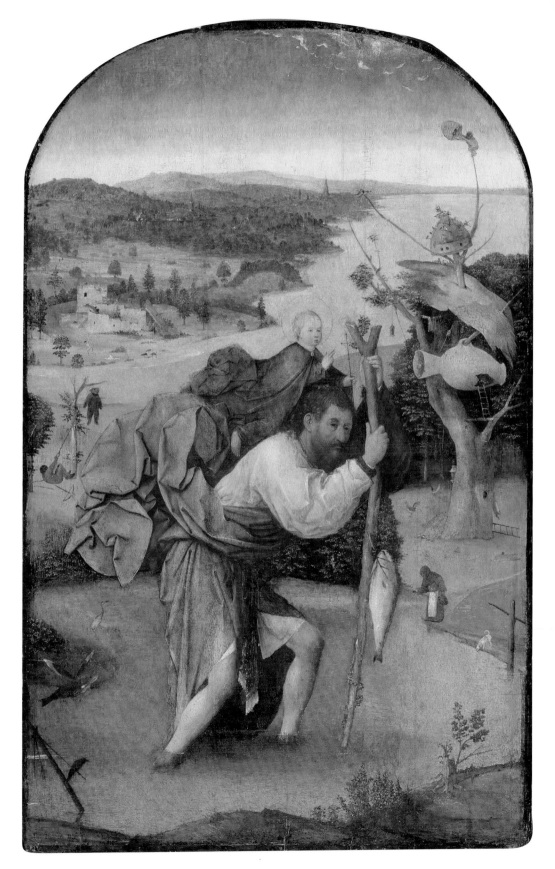

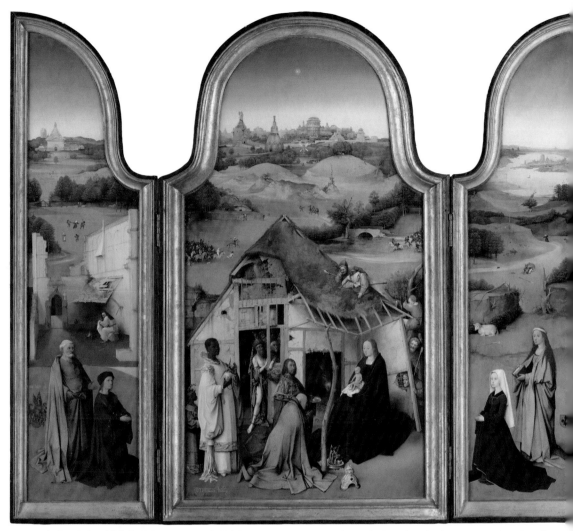

波希　**東方三博士的禮拜**　1510　油彩木板　138×72cm　馬德里普拉多美術館藏（134-135頁為局部圖）
兩翼部分，左翼：聖彼得與施主　138×34cm；右翼：施主之妻與聖女阿格尼斯　138×34cm

波希　聖古拉柯里烏斯的彌撒（〈**東方三博士的禮拜**〉外翼部分）（右頁圖）
基督顯現於6世紀的教皇聖古拉柯里烏斯前方

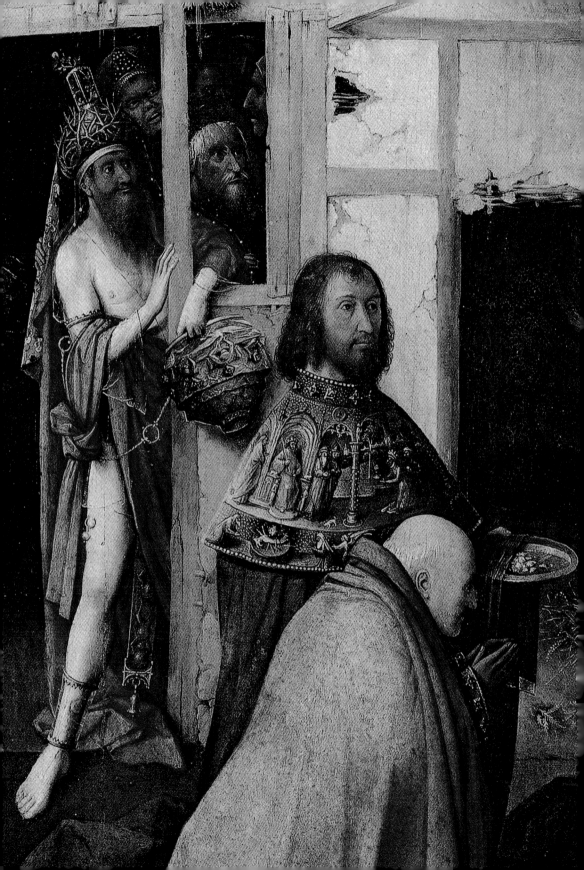

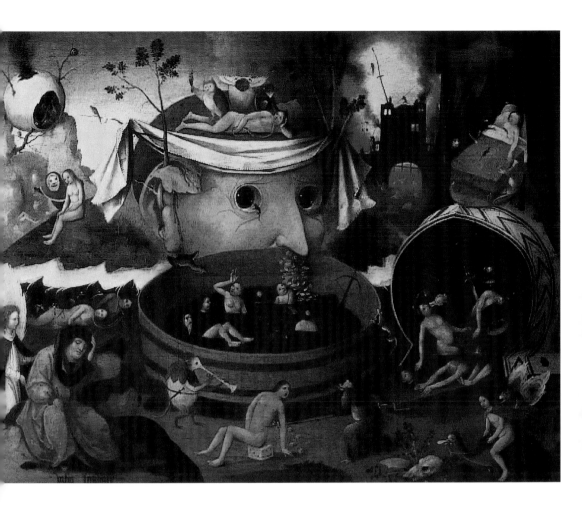

波希
湯達魯的幻覺
1520-1530　油彩木板
449×600cm

波希
東方三博士的禮拜
（中央畫板局部）
（左頁圖）

力量戰勝邪惡勢力。

波希藝術風格的代表性與傳承

　　波希的作品在他有生之年已然獲得極高的聲譽，市場對於他畫作的需求也十分可觀，這情勢在他去世之後更是極速飆升，但與此同時也冒出眾多被稱為「魔鬼畫家」的追隨者。隨著以基督教信仰為根基的社會逐漸轉向重視世俗的道德品行後，波希作品中奇異又可怕的怪物被他的追隨者轉變成具娛樂效果的幻想生物。同時，波希的追隨者們也會在畫作中仿造波希的簽名，使得

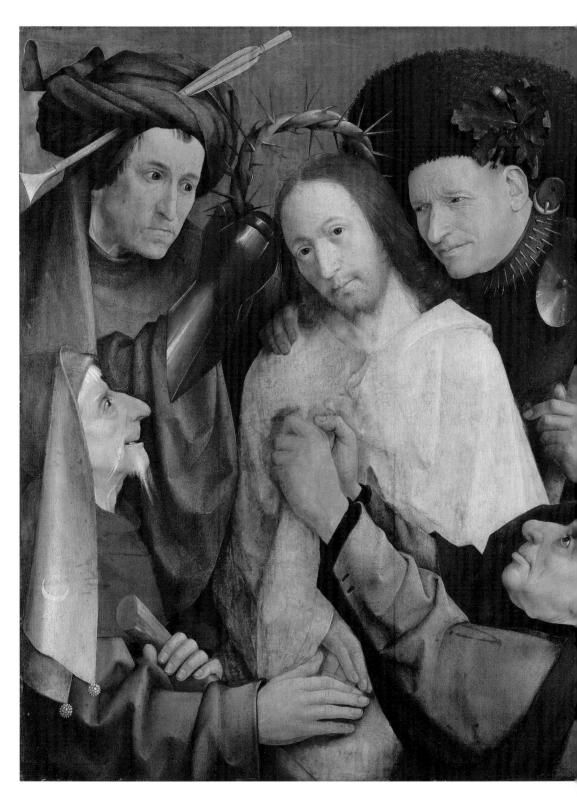

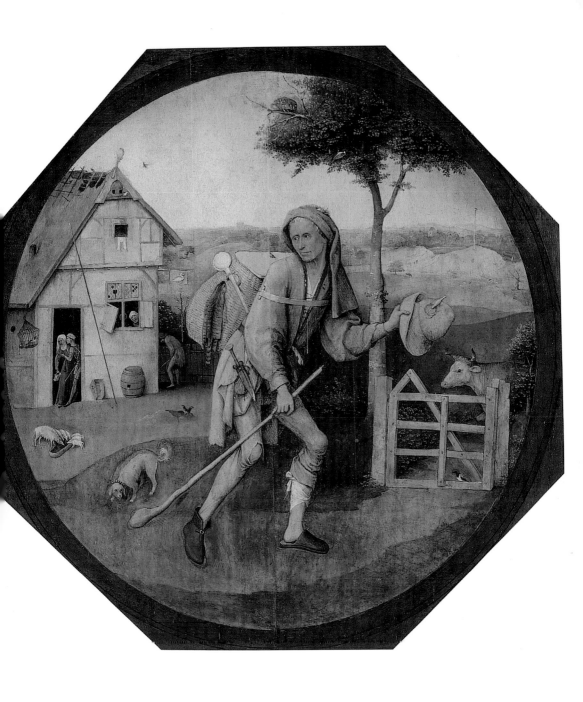

波希　**浪子回家**　1510　油彩畫板　直徑71.5cm　鹿特丹梵波寧根美術館藏（上圖）
波希　**耶穌頭戴荊棘冠**　約1510　油彩木板　73.8×59cm　倫敦國家美術館藏（左頁圖）

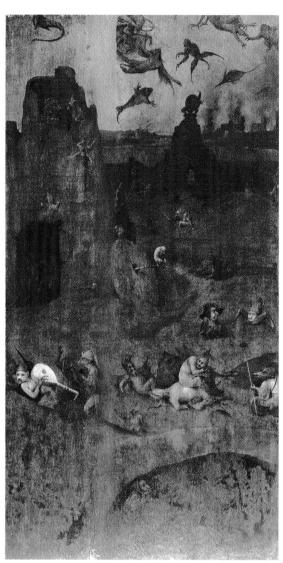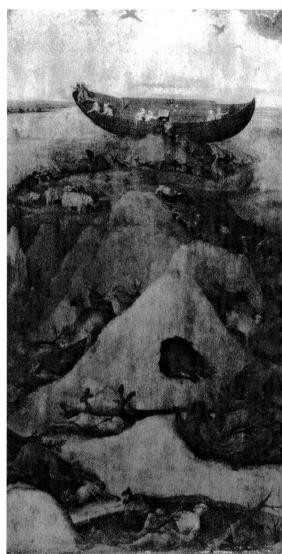

波希　**大洪水**　1514後　油彩木板　鹿特丹凡波寧根美術館藏

波希　**大洪水**（內側）　1514後　油彩木板　鹿特丹凡波寧根美術館藏　畫面已有破損

真跡與仿冒品之間的界限變得模糊。

此外，波希的作品更藉由16世紀興起的印刷技術而流傳至歐洲，並且廣受大眾的喜愛。在當時最主要的印刷出版商四風之家（Aux quatre vents）的創辦人西埃羅尼姆斯·庫克（Hieronymus Cock）及他的妻子沃爾克法則·德瑞克（Volcxken Diericx）藉機雇用了許多藝術家來模仿波希的創作風格，其中包括後來成為荷蘭大師級藝術家的彼德·布魯格爾（Pieter Bruegel the Elder）。不過也是直到彼德·布魯格爾的出現，效仿波希的風潮才開始轉離單純的模仿，進入擴展波希風格的藝術創作。

邁入現代藝術當道的20世紀，波希重新獲得了藝術家及藝術史學家的關注，特別是以佛洛伊德（Sigmund Freud）「精神分析學說」及帕格森（Henri Bergson）「直覺主義」（Intuitionalism）為核心的超現實主義。超現實主義藝術家開始在藝術創作中強調直覺與潛意識的重要性，透過如夢境般的畫面，將日常可見的事物轉化為異常，和波希的作品相互呼應。波希畫作中奇異的圖像與怪誕的元素，更是受到如超現實主義大師達利（Salvador Dali）的極力推崇。多位學者表示，超現實主義藝術家非常崇拜波希畫作中獨特的「生命之怪奇面向」（strangeness of life），並且認為波希才是第一位真正的現代藝術家。甚至有學者認為，達利繪於1929年的著名畫作〈大自慰者〉中，一張類似人臉的不尋常岩石之結構靈感，正是來自波希〈樂園〉中左側畫板裡中景的風景形狀。

此外，20世紀也是電影界的偉大時代，許多電影製作人從波希的作品中得到創作的靈感與啟發，包括自認是波希頭號粉絲的電影導演泰瑞·吉連（Terry Gilliam），以及《羊男的迷宮》導演暨《哈比人》系列的編劇，吉勒摩·戴托羅（Guillermo del Toro）。甚至連星際大戰之父喬治·盧卡斯（George Walton Lucas Jr.）都曾引用波希的作品為創造外星人的範本。由此可見波希對於至今世代的巨大影響力，並且可推斷這股波希藝術的熱潮，在未來只會與日俱增。

波希
貓頭鷹巢（局部）
1505-15（右頁圖）
（全圖見146頁）

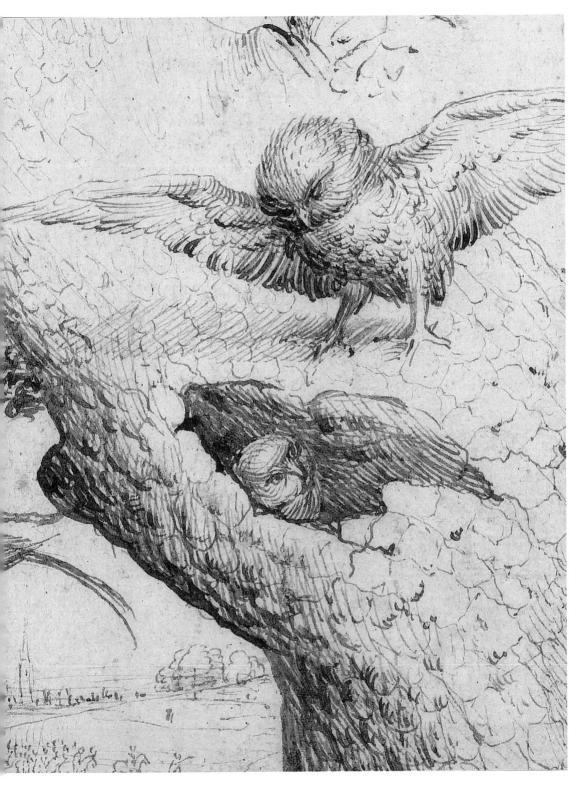

143

智慧卻靜默的旁觀者：
波希貓頭鷹的雙重性格

在那充滿無數畸形生物及亦人亦獸的國度裡，西埃羅尼姆斯·波希（Hieronymus Bosch）塑造出屬於他的獨特世界。波希奇異的繪畫世界中充斥著各種新奇、古怪，卻也混亂、嚇人的場景，彷彿一場毫無秩序的失控大集會。不過一旦更深的潛進波希的世界中，便不難發現那些在大集會中重複出現於角落中，隱身窺視荒謬人世百態現象，卻置身事外，在一旁冷眼旁觀的波希貓頭鷹。

貓頭鷹在不同文化中具有衝突的象徵——在古希臘它象徵著「智慧」（好貓頭鷹），但是在中世紀它卻象徵著「邪惡」——這導致許多學者在分析波希貓頭鷹的特性時，往往以二分法的方式將其歸類於「智慧」或「邪惡」兩者之一。然而細看波希畫作：〈愚人船〉、〈有耳的森林與有眼的原野〉和〈樂園〉中的貓頭鷹，便會發現，正如同波希所有其他的混種生物一般，貓頭鷹也是混種的衍生，並且是同時具備智慧與邪惡的獨特角色。

對於古希臘人來說，貓頭鷹是智慧與戰爭女神雅典娜的鳥，並擁有可以透視黑暗的能力。與雅典娜的聯結正是貓頭鷹獲得「智慧鳥」稱號的由來，也因此貓頭鷹在西方的文化中成了智慧、知識、博學與穎慧的象徵。然而，受著極大希臘文化與信仰

波希 **樹人**（局部）
1500-1510

波希 **樹人的素描**
1500-1510 棕墨
227×211cm
維也納阿貝迪那美術館
藏（右頁圖）

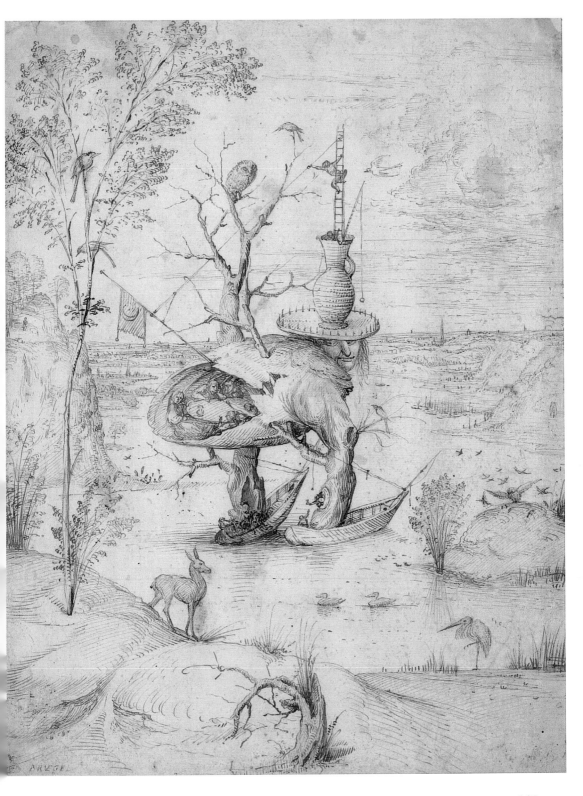

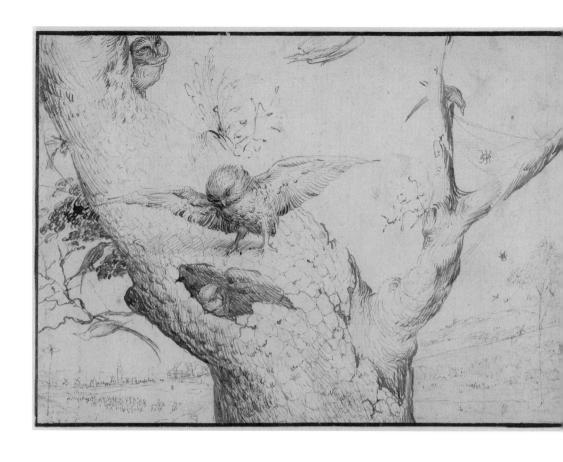

影響的羅馬人，卻對貓頭鷹的象徵抱持著較為悲觀陰暗的觀點。羅馬人認為擁有透視黑暗的能力，等於能預測死亡。當歷史發展到中世紀時期，大眾對於貓頭鷹與死亡之間緊密聯結的印象，導致貓頭鷹在早期的基督教文化裡成了邪惡的象徵。身為一個活躍在中世紀的畫家，波希自然而然的在他的作品中納入了貓頭鷹在當時世代所代表的象徵，這在後來也成為了他作品中最常見的主題之一：〈愚人船〉中一隻貓頭鷹隱匿於卡在船艘中央的樹枝頂端，另一隻貓頭鷹則棲身在〈有耳的森林與有眼的原野〉中央的樹幹裡。此外，更多的貓頭鷹則隱身於〈樂園〉裡的左側與中央的畫板中。

　　畫作〈愚人船〉中引用古典寓言，並透過貓頭鷹的象徵來譴責與諷刺人們的奢侈與浪費。波希在畫中描繪了一群正在船艘上

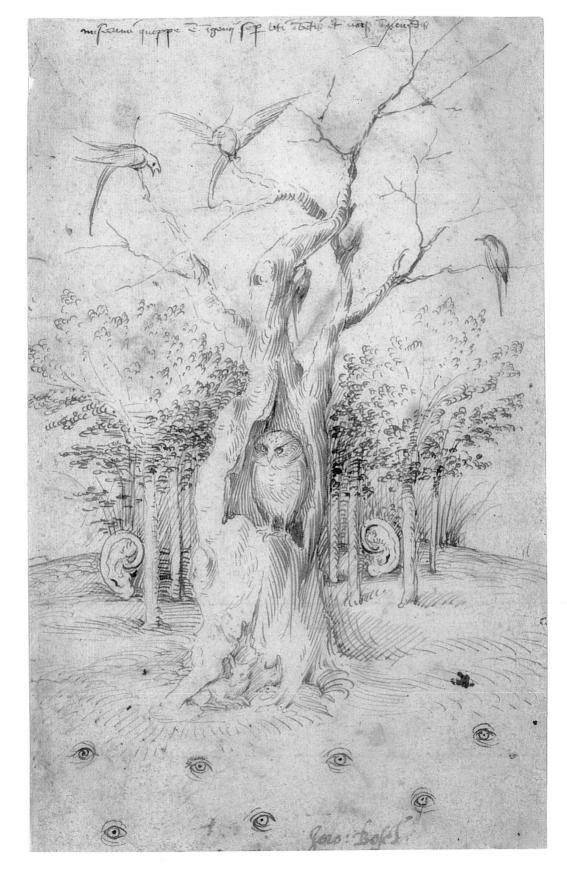

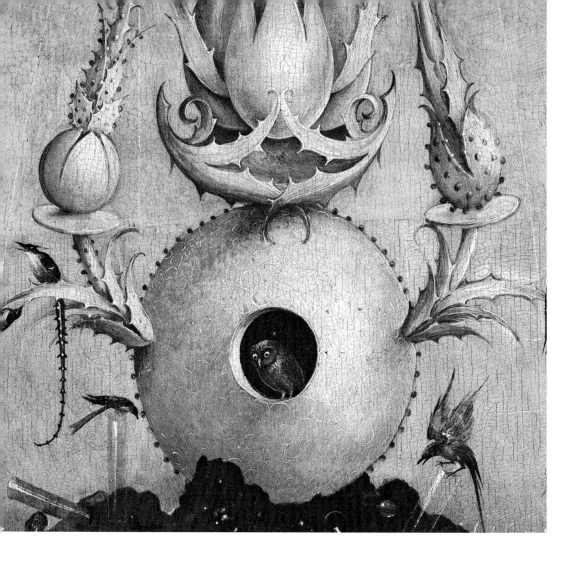

享受的人們，他們唱著歌，吃著美食，喝著美酒。而船艘的舵手
似乎因太盡情於歌唱，根本毫無心思關切船艘前行的方向與目的
地。波希更藉由舵手手中的湯匙槳來諷刺這樣的漫不經心。此時
一隻黑色的貓頭鷹坐在船中央的樹梢頂端，帶著批判的神情冷眼
的觀看這群人，絲毫不打算警告他們會因這些行為而遭致不好的
後果。

　　〈有耳的森林與有眼的原野〉是另一幅描繪貓頭鷹藏身在
樹裡面的作品。這幅畫裡面的貓頭鷹站在一顆枯萎的樹幹中，瞪

波希的〈樂園〉
左側畫板的中
央，一隻黑色的
貓頭鷹從生命之
泉中探出頭，窺
視著上帝向亞當
介紹夏娃。

148

波希在〈樂園〉
中央畫板的正中
央，畫了一隻站
在獨角獸角上的
貓頭鷹。

大了眼睛，安靜的直視著觀者。而樹梢上方的鳥類卻積極的用翅
膀和尖叫發出的響亮噪音引來注意，卻也同時引來了危險。茂密
的森林間處處可見人的耳朵，在前景的原野裡更是可以看到七隻
鑲在土壤裡的眼睛。波希所畫的這些耳朵與眼睛的靈感來自諺
語「森林有耳，原野有眼」（the forest have ears and the fields have
eye），並暗示著──類似中國論語子曰：多聞闕疑，慎言其餘，
則寡尤；多見闕殆，慎行其餘，則寡悔──「觀察比多言有益」
或著「沉默是金」的概念（it is better to see and hear〔be silent〕）

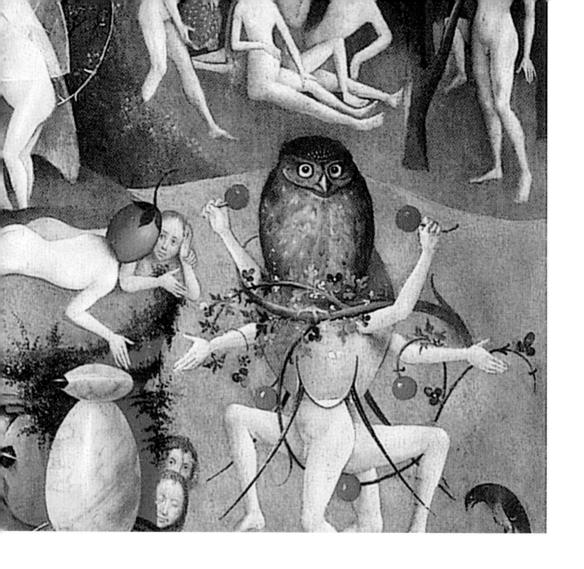

在這兩幅畫作裡面，貓頭鷹都被描繪成沉默冷眼的旁觀者，絲毫沒有意願去幫助或警告這些事件裡的參與者，不論是船上的人，還是樹梢上的鳥。

　　在波希的畫作中貓頭鷹出現最密集的地方莫過於〈樂園〉。這是一幅描繪罪性演進的三聯畫，演進的過程則由左側畫板的伊甸園、中央畫板的人間世界和右側畫板的地獄循序漸進的體現出來。而貓頭鷹在這幅三聯畫裡集中的出現在中央與左側畫板中。於左側畫板的中央，一隻黑色的貓頭鷹從生命之泉中探出頭，窺

波希〈**樂園**〉中央畫板右邊坐在兩個埋頭於果實中跳舞人們頭上的貓頭鷹

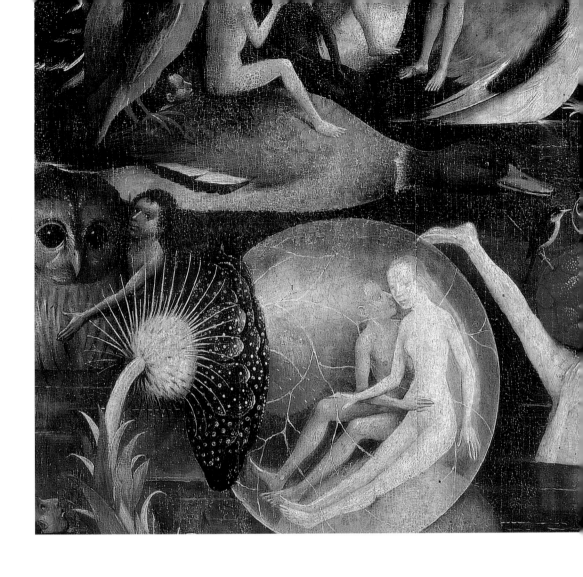

視著上帝向亞當介紹夏娃的過程。秉持著貓頭鷹擁有預告死亡的
能力信念，這隻在生命之泉裡的黑色貓頭鷹彷彿預言著人類將來
的墮落以及原罪的誕生。而貓頭鷹的預言也在中央畫板中得到實
現。充斥著赤裸的人們與各種奇異的水果和生物，中央畫板反覆
的表現出人性因著亞當與夏娃在伊甸園的墮落而造成的敗壞。波
希在中央畫板中放入了三隻貓頭鷹：其中一隻在畫板的正中央，
站在獨角獸的角上面，另一隻靠右邊，坐在兩個埋頭於果實中跳
舞的人們上頭，最後一隻在左邊，浸在池塘裡。這三隻貓頭鷹

與〈愚人船〉和〈有耳的森林與有眼的原野〉裡的貓頭鷹一樣都只願當一個旁觀者,並毫無意願介入這些瘋狂的事件之中。

站立在帶領遊行的獨角獸角上,這隻貓頭鷹卻似乎對於這樣的大歡慶毫無興趣。它思慮的目光彷彿瞥見了在歡慶中的人們所忽略的事情;但也就像在生命之泉中的貓頭鷹一樣,它也只是靜默的觀看著這一切。而右邊那兩個埋頭於果實中跳舞的人,反應了被慾望所吞食的盲目下場——他們所供捧與庇護的櫻桃為慾望的象徵——也因此使他們彷彿瞎子般看不見他們的行為。這些人們對於果實的崇拜可以連結到亞當與夏娃渴望擁有超越神知識的盲目之心。而坐在果實上目睹這一切的貓頭鷹帶著警告的目光凝視著觀者,彷彿在預告著這些舞者盲目的行為最終將遭到懲罰:如同展現在右側畫板中的地獄景象。與〈有耳的森林與有眼的原野〉中的貓頭鷹一致,果實上的貓頭鷹也只是靜靜的坐在舞者頭上觀看著他們愚蠢的行為,並且選擇沉默。貓頭鷹的這種冷眼態度在左邊的畫板中被更明顯的體現了出來。左側畫板中有一個帶著歡愉表情的男人試圖擁抱一隻貓頭鷹,彷彿在邀請貓頭鷹加入他們慶祝的行列。然而貓頭鷹卻完全忽視男人歡迎的姿態,並帶著與其他貓頭鷹一樣的警告表情直視觀者。而如庫爾特·法爾克(Kurt Falk)所推論的,「沒有任何型態的救助,可以幫助這樣畸形的人類」(help no longer seems possible for such human malformation);因此這隻貓頭鷹亦沒有意願幫助人類。

在〈樂園〉中的四隻貓頭鷹都以旁觀者的身分自居,僅沉默的觀察著整個場面,並無意願採取任何警告他人行為後果的行動。相似於〈愚人船〉中的貓頭鷹,〈樂園〉裡的貓頭鷹也同樣表現出一種冷漠、不在乎的態度,也因此成為邪惡的加害者。因為貓頭鷹接受了這個世界充滿邪惡的事實,並放縱這樣的邪惡猖狂。另一方面,這些貓頭鷹因著他們能預測後果與懲罰的能力,被看為比其他生物更有智慧的代表,但就如〈有耳的森林與有眼的原野〉裡的貓頭鷹,當所有人因為自己愚蠢的行為而陷入危險時,貓頭鷹卻只是明智地保持沉默與距離,冷眼旁觀看著人們的自食惡果。

波希年譜

波希在〈**聖安東尼的誘惑**〉中畫出六十歲時的自畫像

1450　波希出生於荷蘭北布拉邦省的斯海爾托亨波希市,他的本名為耶倫・安東尼斯俊恩・凡・艾肯,出生地名縮寫「波希」成為他的雅號,後來即以「波希」為名。父親安東尼斯是托亨出生的畫家,波希是他的第三個兒子。波希與1452年出生的達文西屬於同一時代的人。

1453　三歲。歐洲確立了新政治秩序與文化的傾向,這一年法國與英國的百年戰爭終結。鄂圖曼土耳其帝國攻陷君士坦丁堡,拜占庭帝國滅亡。

1454　四歲。祖父畫家楊・凡・艾肯去世。

1462　十二歲。父親安東尼斯在斯海爾托亨波希市的中央廣場附近哥德式教堂右鄰買了房屋,全家移居於此。翌年,這個街上發生火災,燒毀了大半房子。此一事件給予少年期的波希留下深刻印象。

1467　十七歲。低地諸國此時進入政治與文化的轉形期。1467年腓力(善良)公爵崩御,查理(豪膽)(Charles le Hardi)公爵繼承,他在位從1467-1477,為當時歐洲最強的統治者之一。北布拉邦省的重要性增加。

1474	二十四歲。波希首現於歷史記錄。
1475	二十五歲。創作〈愚人治療〉。
1477	二十七歲。勃艮第（Burgundia）公國的查理豪膽公爵戰死，女兒瑪麗繼承。同年，瑪麗與哈布斯堡家的神聖羅馬皇帝馬克西米連一世結婚，勃艮第公國（含法蘭德斯與布拉班特）的領土編入帝國。
1478	二十八歲。波希的父親安東尼斯去世，由波希的哥哥赫塞繼承工房。
1480	三十歲。波希與阿萊特·葛雅茨·凡德·米爾文結婚。曾有記錄波希此時做過斯海爾托亨波希市大教堂的畫家。富裕家庭出身的妻子給他很大的金錢支助，波希成為富裕的地主，也是高額納稅者。創作〈愚人治療〉。
1486	三十六歲。波希加入斯海爾托亨波希市富裕市民的慈善團體「聖母瑪利亞兄弟會」（Our Good Lady）會員。創作禮拜堂裝飾畫，包括板畫與彩色玻璃畫的草稿素描。1480年代，神祕主義與精神主義浪潮席捲歐洲。1482年，12世紀約1150-60年馬克思（Marx）著作《湯達魯的幻覺》（*Tondal's Vision*）翻譯成荷蘭語版本出版，波希深受此中世紀讀物影響，他也畫了一幅〈湯達魯的幻覺〉油畫（1520-1530年）。1484年羅馬教皇英諾森八世認可《女巫之錘》，1487年兩位德國異端審判官，神父詹姆斯·斯普蘭格所著《女巫之錘》出版。此書是發現女巫自白的紀錄。數年後的1494年，賽巴斯迪安·布蘭德的諷刺詩集《愚人船》出版。1485至87年間，波希曾讀過拉丁語學校。
1488	三十八歲。根據斯海爾托亨波希市的記錄，波希被列為「名士」（一級市民）。成為「聖母瑪利亞兄弟會」中的核心成員之一。
1490	四十歲。波希從1490至95年的這段時期，藝術創作進入重要的分歧點。開始創作描繪人物群像紀念碑作品的三聯祭壇畫，著手創作〈乾草車〉。哥倫布發現美國新大

荷蘭斯海爾托亨波希城集廣場上的波希雕像（影：丘彥明）（右頁圖

陸（1492年10月12日），出現許多新世界的事物。1493
年神聖羅馬皇帝馬克西米連一世的兒子腓力公爵被任
命為尼德蘭總督。1496年腓力公爵訪問斯海爾托亨波希
市。年輕畫家丟勒見到波希的素描，眼界大開。創作了
布蘭德著作《愚人船》的插圖。

1500-03　五十歲。這個期間，波希的名字全未出現在斯海爾托亨
波希市的紀錄上。推測他是離開故鄉，到義大利北部威
尼斯長期修業旅行。不過，這趟旅行也無法從史料記錄
得到證明。只有從波希此時期的繪畫作品風格，可以說
明他與16世紀初期威尼斯繪畫有所接觸。當時的威尼斯
勢力大增，被稱為「世界最成功的都市」。波希此時完
成〈樂園〉作品。

1504-06　五十四歲。波希返回斯海爾托亨波希市，開始創作腓力
公爵一世委託創作的巨型三聯作祭壇畫：〈最後的審
判〉。這件祭壇畫與維也納美術史美術館所藏的〈最後
審判〉同時訂製。腓力公爵於1506年去世，後來由其姐
瑪嘉莉特引介尼德蘭總督繼續完成。

1508　五十八歲。有關史料出現為「聖母瑪利亞兄弟會」製作
的波希作品。（現在已消失）

1510　六十歲。完成〈聖安東尼的誘惑〉與〈旅人〉。

1511　六十一歲。著手為「聖母瑪利亞兄弟會」設計礫刑像。

1512　六十二歲。著手為「聖母瑪利亞兄弟會」設計黃銅吊
燈。

1516　六十六歲。波希於8月去世，他的嚴肅葬儀在8月9日於斯
海爾托亨波希市的聖約翰大教堂「聖母瑪利亞兄弟會」
禮拜堂舉行。由「聖母瑪利亞兄弟會」支付費用。

2016　波希逝世500年，荷蘭波希故鄉斯海爾托亨波希市的北布
拉邦省美術館於2016年2月13日至5月8日舉行「波希500
週年特展」，展出103幅作品，包括波希自己、工作室伙
伴、當時追隨者的作品。美術館統計參觀人數共達42萬
1700人。之後並巡迴至馬德里普拉多美術館展出。

波希
樂園（左側畫板局部）
1490-1500
油彩木板

2016年波希逝世五百
週年紀念回顧大展推出
的〈夢幻花園〉紀錄片
海報（右頁圖）

波希　**乞食**
素描　28.5×20.5cm
維也納私人藏
（右頁圖）

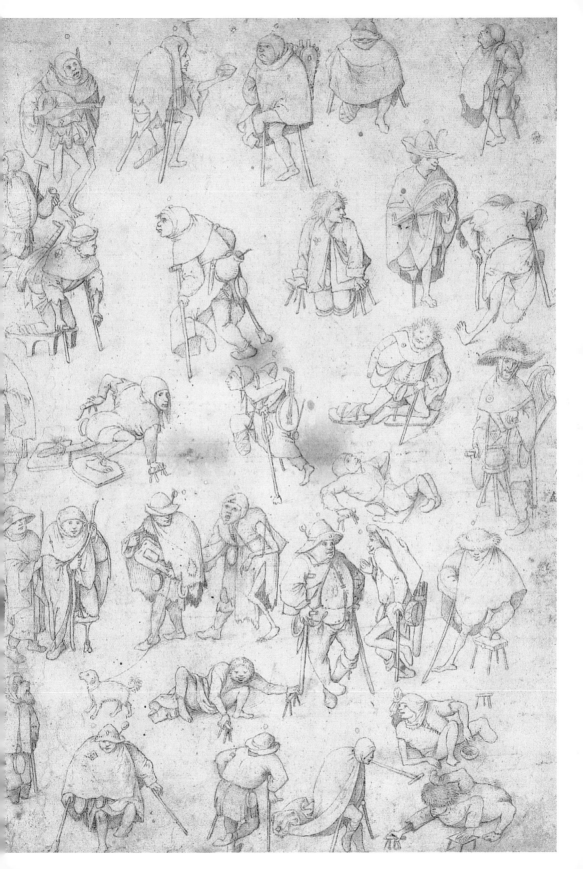

參考書目

· Bass, Marisa. Wyckoff, Elizabeth. "Sons of's-Hertogenbosch: Hieronymus Bosch's Local Legacy in Print." Art in Print, Volume 5, Number 4. November－December 2015. Accessed December 9, 2016.（http://artinprint.org/article/sons-of-s-hertogenbosch-hieronymus-boschs-local-legacy-in-print/）

· Blondé, Bruno, and Hans Vlieghe. "The Social Status of Hieronymus Bosch." The Burlington Magazine 131, no. 1039 (1989): 699-700.（http://www.jstor.org/stable/883989.）

· Boczkowsak, Anna. "The Lunar Symbolism of The Ship of Fools by Hieronymus Bosch." Oud Holland 86, no. 2/3 (1971): 47-69.（http://www.jstor.org/stable/42710886）

· Cuttler, Charles D. "The Lisbon Temptation of St. Anthony by Jerome Bosch." The Art Bulletin 39, no. 2 (1957): 109-26. doi:10.2307/3047695.）

· Dixon, Laurinda S. Bosch. London: Phaidon, 2014.

· Dixon, Laurinda S. "Bosch's "St. Anthony Triptych"－An Apothecary's Apotheosis." Art Journal 44, no. 2 (1984): 119-31. doi:10.2307/776751.

· Dorothy Odenheimer, and Bosch. "The Garden of Paradise by Bosch." Bulletin of the Art Institute of Chicago (1907-1951) 34, no. 7 (1940): 106-07. doi:10.2307/4112384.

· Encyclopedia of Art. "Genre Painting: Definition, Characteristics." Accessed September 2, 2016.（http://www.visual-arts-cork.com/genres/genre-painting.htm）

· Falk, Kurt. The Unknown Hieronymus Bosch. North Atlantic Books, 2008

· Fischer, Stefan and Sharpe, Emily. "Damned delight: heaven, hell and Hieronymus Bosch." The Art Newspaper, March 4, 2016. Accessed July 5, 2016.（http://theartnewspaper.com/reports/damned-delight-heaven-hell-and-hieronymus-bosch/）

· Gibson, Walter S. "Hieronymus Bosch and the Mirror of Man: The Authorship and Iconography of the "Tabletop of the Seven Deadly Sins"" Oud Holland 87, no. 4 (1973): 205-26.（http://www.jstor.org/stable/42717424.）

· Gibson, Walter S. "The Turnip Wagon: A Boschian Motif Transformed." Renaissance Quarterly 32, no. 2 (1979): 187-96. doi:10.2307/2860088.

· Hamburger, Jeffrey. "Bosch's "Conjuror": An Attack on Magic and Sacramental Heresy." Simiolus: Netherlands Quarterly for the History of Art 14, no. 1 (1984): 5-23. doi:10.2307/3780529.

· Harris JC. "The Cure of Folly". Arch Gen Psychiatry 61, no12 (2004): 1187. doi:10.1001/archpsyc.61.12.1187

· Hoakley. "Hieronymus Bosch: Saint John on Patmos, Passion Scenes." Last modified June 16, 2016. Accessed October 5, 2016.（https://eclecticlight.co/2016/06/16/hieronymus-bosch-saint-john-on-patmos-passion-scenes/）

· Jacobs, Lynn F. "The Triptychs of Hieronymus Bosch." The Sixteenth Century Journal 31, no. 4 (2000): 1009-041. doi:10.2307/2671185.

· Jones, Jonathan. "Hieronymus Bosch review－a heavenly host of delights on the road to hell" The Guardian February 11, 2016. Accessed October 5, 2016.（https://www.theguardian.com/artanddesign/2016/feb/11/hieronymus-bosch-review-a-heavenly-host-of-delights-on-the-road-to-hell）

· Khan Academy. "An introduction to the Northern Renaissance in the fifteenth century." Accessed September 2, 2016.（https://www.khanacademy.org/humanities/renaissance-reformation/northern-renaissance1/beginners-guide-northern-renaissance/a/an-introduction-to-the-northern-renaissance-in-the-fifteenth-century）

· Koerner, Joseph. "Impossible Objects: Bosch's Realism." RES: Anthropology and Aesthetics, no. 46 (2004): 73-97.（http://www.jstor.org/stable/20167640.）

· Luttikhuizen, Henry. "Through Boschian Eyes: An Interpretation of the Prado Tabletop of the Seven Deadly Sins." In Sin in Medieval and Early Modern Culture: The Tradition of the Seven

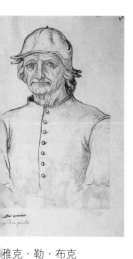

雅克・勒・布克
（Jacques Le Boucq）
波希像 約1550
鉛筆、紅色粉彩、紙本
41×28cm
法國阿拉斯市立圖書館藏

Deadly Sins, edited by Newhauser Richard G. and Ridyard Susan J., 261-81. Boydell and Brewer, 2012.（http://www.jstor.org/stable/10.7722/j.ctt1bh49dm.18.）

· Merten, Ernst. Hieronymus Bosch. Berghaus, 1994

· Museo Del Prado. "Bosch. The 5th Centenary Exhibition." Accessed July 5, 2016.（https://www.museodelprado.es/en/whats-on/exhibition/bosch-the-5th-centenary-exhibition/f049c260-888a-4ff1-8911-b320f587324a）

· National Gallery of Art. "Northern European Paintings of the 15th and 16th Centuries." Accessed September 2, 2016.（https://www.nga.gov/content/ngaweb/Collection/paintings/NorthernEuropean15th16thcenturies.html）

· National Gallery of Art. "Tour: Netherlandish Painting in the 1400s." Accessed September 2, 2016.

· Phillips, Claude. "The Mocking of Christ, by Hieronymus Bosch." The Burlington Magazine for Connoisseurs 17, no. 90 (1910): 321-18.（http://www.jstor.org/stable/858425.）

· Rossiter, Kay C. "Bosch and Brant: Images of Folly." Yale University Art Gallery Bulletin 34, no. 2 (1973): 18-23.（http://www.jstor.org/stable/40514148.）

· Ruppel, Wendy. "Salvation through Imitation: The Meaning of Bosch's "St. Jerome in the Wilderness"" Simiolus: Netherlands Quarterly for the History of Art 18, no. 1/2 (1988): 5-12. doi:10.2307/3780650.

· Schupbach, William. "A New Look at The Cure of Folly." Medical History 22, no. 3 (1978): 267–81. doi:10.1017/S0025727300032907.

· Silver, Larry. "God in the Details: Bosch and Judgment(s)." The Art Bulletin 83, no. 4 (2001): 626-50. doi:10.2307/3177226.

· Slim, H. Colin. "Some Thoughts on Musical Inscriptions." RIdIM/RCMI Newsletter 2, no. 2 (1977): 24-27.（http://www.jstor.org/stable/41604756.）

· Smolucha, Larry W., and Francine C. Smolucha. "Creativity as a Maturation of Symbolic Play." Journal of Aesthetic Education 18, no. 4 (1984): 113-18. doi:10.2307/3332636.

· Sooke, Alastair. "A new exhibition celebrates the work of Hieronymus Bosch, the painter known for his terrifying images of demons and monsters --- but as he been misunderstood? Alastair Sooke looks back." BBC Culture, February 19, 2016. Accessed December 9, 2016.（http://www.bbc.com/culture/story/20160219-the-ultimate-images-of-hell）

· Staatliche Kunstsammlungen Dresden. "The legacy of Hieronymus Bosch." Accessed December 9, 2016.（http://villavauban.lu/en/exhibition/lheritage-de-jerome-bosch/）

· Tate. "Genre Painting." Accessed September 2, 2016.（http://www.tate.org.uk/art/art-terms/g/genre-painting）

· The Culture Trip. "Apocalyptic Visions: Medieval Painter Hieronymus Bosch." Accessed November 7, 2016.（https://theculturetrip.com/europe/the-netherlands/articles/apocalyptic-visions-medieval-painter-hieronymus-bosch/）

· The Metropolitan Museum of Art. "Genre Painting in Northern Europe." Accessed September 2, 2016.（http://www.metmuseum.org/toah/hd/gnrn/hd_gnrn.htm）（https://www.nga.gov/content/ngaweb/features/slideshows/netherlandish-painting-in-the-1400s.html）

· Tuttle, Virginia G. "Bosch's Image of Poverty." The Art Bulletin 63, no. 1 (1981): 88-95. doi:10.2307/3050088.

· 張書榕：《波希繪畫的愚人研究》，2013年。台南：國立成功大學藝術研究所101學年度碩士論文。

國家圖書館出版品預行編目（CIP）資料

波希：北方文藝復興大畫家 /
何政廣主編；黃其安撰文. -- 初版. --
臺北市：藝術家, 2017.06
160面；23×17公分. -- （世界名畫家全集）

ISBN 978-986-282-196-1（平裝）

1.波希（Bosch, Hieronymus, 1450-1516）
2.畫家 3.傳記 4.荷蘭

940.99472 106009012

世界名畫家全集
北方文藝復興大畫家

波希 Hieronymus Bosch

何政廣 / 主編　　黃其安 / 撰文

發行人　何政廣
總編輯　王庭玫
編輯　　洪婉馨
美編　　王孝媺
出版者　藝術家出版社
　　　　台北市金山南路（藝術家路）二段165號6樓
　　　　TEL：（02）2388-6716
　　　　FAX：（02）2396-5708
　　　　郵政劃撥：50035145　戶名：藝術家出版社

總經銷　時報文化出版企業股份有限公司
　　　　桃園市龜山區萬壽路二段351號
　　　　TEL：（02）2306-6842
南部區域代理　台南市西門路一段223巷10弄26號
　　　　TEL：（06）261-7268
　　　　FAX：（06）263-7698
製版印刷　欣佑彩色製版印刷股份有限公司
初版　　2017年6月
定價　　新臺幣480元

ISBN　978-986-282-196-1（平裝）